此书献给热爱设计专业的同学们

　　《高等艺术设计课程改革实验丛书》推出后不久再版，鞭策之褒，善意之贬，纷至沓来，更有热情同道者纷纷加入编撰行列，使之有了续编与拓展的可能，这正是我们期待的结果。

　　中国的设计教育处在关键的历史转折期，面临着发展、改革、提高等诸多的问题与挑战。课程是大学学习的主体，除了必备的硬件建设外，体现先进教学理念的课程建设更加重要，办学目标与办学思想最终必须体现在课程教学之中。当前，不少设计院校都将教学改革的重心移向以课程体系、结构、内容和教学方法为主要目标的课程改革上，以促进教学质量的提高。而且时下进行的"全国本科教育水平评估"已将教学改革与课程建设列为评估的核心指标体系，这也将使设计专业教育走上正轨。因此，策划本丛书的思想和对本丛书的内容定位正符合教学改革发展的大方向。

　　本丛书第一批6卷问世后，听取了各方意见，并在编撰第二批7卷的过程中不断完善与提高。当然，我们将保持该丛书策划的初衷，即体现突出课题、强化过程的鲜明特色。实践证明，这种教学方式越来越受到师生们的认可。另外，本丛书坚持开放性原则，聚集了来自不同院校、不同专业教师的教学思想与方法，呈现了多元化的教学风格，这也是本丛书的一大特色。当然，从课程教学规律出发，从艺术设计专业的特点着眼，所有的课程改革与实验都应该处理好相对稳定与必然发展之间的关系，但归属只有一个：那就是建设适应社会发展需求的课程体系，始终保持课程教学的时代性、先进性和特色化。

<div style="text-align: right;">

叶　苹
《高等艺术设计课程改革实验丛书》编委会　主编
·2005年　无锡惠山

</div>

高等艺术设计课程改革实验丛书　　　　　　　　　　　　　　　　　唐鼎华　著

中国建筑工业出版社

感受与语言
基 础 造 型 2
Experience and Language

CONTENTS

感受与语言 目录

序言	2
前言	7
第一讲　把生活感受化为形象语言	9
1. 体验与感受	13
握手	14
兰堡的手	15
再说蚯蚓描、春蚕吐丝描、乱柴描	15
"五头怪人"与"飞出去的嘴巴"	16
2. 修养与感受	18
临摹与专业眼光	18
学生作业	21
3. 眼睛的特殊性与感受	23
观察与感觉	24
学生作业	29
4. 教学计划	30
训练目的	31
第二讲　挖掘物象的"另一部分"	33
1. 课题一：比例观察	35
如同钮扣大小的太阳	35
比例观察的方向	36
训练作业	38
学生作业	39
2. 课题二：空间观察	42
乘电梯	42
空间观察的方向	42
训练作业	45
学生作业	46

感受与语言 目录

3. **课题三：方向观察** ········· 50
 "倒车请注意" ········· 50
 方向观察的方向 ········· 51
 训练作业 ········· 54
 学生作业 ········· 54

4. **课题四：节奏观察** ········· 60
 看残荷还是听雨声 ········· 60
 节奏观察的方向 ········· 61
 训练作业 ········· 63
 学生作业 ········· 64

5. **课题五：材质观察** ········· 68
 天珠 ········· 68
 材质观察的方向 ········· 69
 丝瓜筋当笔 ········· 71
 训练作业 ········· 71
 学生作业 ········· 72

第三讲　把握形象语言中的对立统一 ········· 79

1. **课题六：虚实观察** ········· 81
 魔术师的化妆术 ········· 81
 虚实观察的方向 ········· 81
 训练作业 ········· 87
 学生作业 ········· 88

2. **课题七：紧松观察** ········· 92
 蝴蝶结 ········· 92
 紧松观察的方向 ········· 93
 训练作业 ········· 97
 学生作业 ········· 98

3. **课题八：动静观察** ········· 102

CONTENTS

感受与语言 目录

夜晚的闹钟	102
动静观察的方向	103
训练作业	105
学生作业	106

第四讲　形象语言中的组词组句　　111

1. 课题九：抽象观察　　113
　　X光照片　　113
　　抽象观察的方向　　113
　　训练作业　　116
　　学生作业　　117

2. 课题十：人物可动观察　　122
　　会动的耳朵不会"说话"　　122
　　人物可动观察的方向　　123
　　训练作业　　125
　　学生作业　　126

3. 课题十一：拟人化观察　　130
　　小狗变"囡囡"　　130
　　拟人化观察的方向　　130
　　训练作业　　132
　　学生作业　　133

4. 课题十二："大形象"观察与事物的组合观察　　140
　　深山藏古寺　　140
　　"大形象"观察的方向　　141
　　训练作业　　142
　　事物的组合观察方向　　142
　　训练作业　　144
　　学生作业　　145

感受与语言 前言 PREFACE

　　《感受与语言》是《观察与思考》的姐妹篇，是我继续要与同学们交流的素描教学中的观察问题。它由空间观察、方向观察、比例观察、节奏观察、材质观察、虚实观察、紧松观察、动静观察、抽象观察、人物可动观察、拟人化观察、"大形象"观察组成了十二个"观察课题"。它仍然是围绕"看什么，怎么看，然后明确画什么"而展开的观察与形象思维为重的造型方法研究与训练。如果把《观察与思考》比作基础，那么《感受与语言》就是在基础上的建筑，是观察研究的深化，是提高造型能力"高"的具体所在。

　　《感受与语言》与《观察与思考》相比，其特点：1.把生活中那些容易被人忽视的物象的表现内容揭示出来化为形象语言。2.从视觉艺术的角度去感受生活中的奥妙，去认识生活中有意味的现象与形象语言的关系。

　　为何人在观察过程中会忽略部分内容看不"全面"？原因是人们一般习惯于"局部看"或"单一看"，只注意想看的内容，又不善于与周围事物相联系地看。而任何事物都不是孤立的，它们会与周围各种因素发生关系，它们又是立体的，由里到外的，它们充满着、隐藏着无穷的变化。因此本书与练习的目的就是培养学生"全面地看，相互联系地看"的一种观察习惯，形成一种观察的理念，从而去感受生活的深度，去挖掘、去创造有深度的形象语言。

　　视觉语言的形成主要来源于生活中物象的启示及画面形象探索的感悟。物象、形象变化出来的各种信息都必须由眼睛这一器官来接受，眼睛不是照相机的镜头，是人的一部分，"看什么，怎么看"必然与人的知识修养相联系。作为未来的设计师应该具有一双美术设计知识的特殊的眼睛，这样才能从丰富多彩的生活中捕捉符合视觉艺术要求的形象语言，才能制造生动的形象语言。在观察的过程中头脑中的知识与眼中的感受相互不断地碰撞，出现问题思索问题。观察的过程是一个动脑的过程，又是动手的过程。动手将思考的结果形象化，动手把观察的感受形象化，通过反复观察、思考、动手，去发现、去修正、去提炼、去验证，直至把形象语言升华到艺术的境界。

　　《感受与语言》又一次记录了我与同学们共同研究的造型问题，共同进行观察训练的点点滴滴。相信同学们会有所启发，将这些点滴汇集到你的脑海中，化为你的能量。

<div style="text-align:right">

唐鼎华
2004 年 9 月 22 日

</div>

第一讲 把生活感受化为形象语言

又一次和大家在一起研究造型问题，研究造型中的观察问题是一件非常高兴的事情。上个阶段（《观察与思考基础造型1》）我们打下了基础，现在我们还要继续深入地研究下去，以"观察"为切入点去把握生活，探究造型深处的奥妙，提高造型能力，描绘出生动感人的形象。

我们的眼睛看着周围的生活，又看着画面中一个个的形象，怎样才能描绘出生动感人的形象呢？这是我用"数年时间"画的一张图，它是我对造型问题的思考，也算是我对此问题的回答，说得对不对，大家一起来讨论。

图中眼睛形状的外轮廓代表眼睛，扭动的方块代表映入眼睛的某一物，物象周围的大小黑点代表各种将会与物象发生关系的各种因素。另外，此图又代表用钢笔、用点线面的语言材料组成的画面。

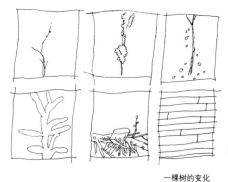

一棵树的变化

雪中的树木

图意之一：物象存在于会与四周各种因素发生关系的环境之中，它不是孤立的，而是一个能动的、立体的、由内到外的东西，它会发生各种变化。

问：**看到过一棵树的各种变化吗？**它有自身的生长、开花、结果和

《高等艺术设计课程改革实验丛书》
感受与语言／基础造型 2／把生活感受化为形象语言
Experience and Language

没有透视变化的铁轨形象

周肪《簪花仕女》

落叶；也有自然因素的风吹雨打，如雪的覆盖、雾的遮挡等；还有人为因素的砍伐、割锯，如烧成炭，或披上红丝带成为"爱情树、许愿树"等等的变化。

图意之二：当物象与某一因素发生关系时，物象又融入了某因素的内容，形象就变得丰满。

问：风能看见吗？回答：能看见。问：风是什么样的？回答：……？

我们看到的是被风吹动的东西与物象和被各种风吹动后的各种表现，还有我们的肌肤对各种风的感受，也就是说其他物象的变化告诉我们：这是微风，那是狂风，春风来了，寒风到了……

图意之三：映入眼中的物象必然受人的生理因素、心理因素的影响。

问：还记得瞎子画铁轨的游戏吗（《观察与思考基础造型 1》中的内容）？生活中看到，向一点消失的铁轨，或向一边倾斜的摩天大厦时常会引起人们的一些疑问。如：火车会开出铁轨吗？大厦会倒下来吗？这就是人眼特殊的透视因素造成的。

周肪的《簪花仕女》图中的肥姐胖妹是唐代人眼里的美女，毕加索的《亚威农少女》是毕加索眼中的美女。这些说明了人们眼中的美的标准是带着时代烙印的。另外，个人的修养、个性也会左右对对象的看法，笔下的形象自然就会朝着不同的方向发展。

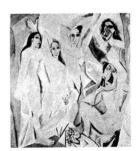

毕加索《亚威农少女》

图意之四：画画人必然会带着一副美术设计知识的有色眼镜去看对象，会看到物象的点线面、黑白灰、冷暖色调等等。我做学生时听老师吴山明（国画家）说：能看到物象的"枯、湿、浓、淡"。这句话当时对我的触动很大。

《高等艺术设计课程改革实验丛书》
感受与语言／基础造型2／把生活感受化为形象语言
Experience and Language

　　这幅像涂鸦一样的画，不解说就像是出了一个谜语，目的是激发起同学们去思考。由此进入十二个观察课题来展开研究与训练，其次是提醒同学们要学会联系地看，去感受一个立体的丰富的生活，去看别人"看不到"的东西，看别人熟视无睹的东西。学会看与动脑，表现交替或同步进行，去研究造型中的奥妙，描绘出生动感人的形象。

《高等艺术设计课程改革实验丛书》
感受与语言／基础造型 2／把生活感受化为形象语言
Experience and Language

1　体验与感受

人的感受来源于感觉系统：能捕捉事物变化信息，具有自身生理和心理的由里到外、由外到里的体验。人的感觉器官有：眼、鼻、嘴、耳、手、肌肤等，它们有各自感受的方向。

（1）眼睛是通过观察事物的形象变化来感受对象丰富的内容。

（2）手是通过手指、手掌触摸对象来感受对象的形体、质感和对象的温度、重量、力量等内容。

（3）嘴是通过牙、舌来感受甜、酸、苦、辣、还有软和硬。

（4）耳朵是通过自身聆听各种不同的声音去感受种种内容。

（5）鼻子是通过嗅觉来感受各种气味带来的各种内容。

（6）生理上人的肌肤、心肺、肠胃、肩胛、腿脚等受外部事物、人体内部事物的影响，会感受到冷暖、轻重、痛痒、舒畅、难受，有精神、有力量或懒散无力等等。

（7）人的心理与社会与自然的接触会感受到孤独、幸福、高兴、仇恨、恐惧等。

以上感受一部分从眼中获取，是可视形象；另一部分虽是无形的东西，但都与有形的物象相联系。高兴会通过脸部表情和全身的姿态来传达，悦耳的鸟鸣可通过鸟的动态来联想，物象的质感大都会从其外表反映出来，成为形象语言的基础。

我们生活中的每一天都在接触各种人、事、物的变化。人是善于用比较的方法来识别变化中的不同，去感受各种信息。但如此反反复复又造成了人的麻木，有时候又会凭经验去做错误判断，原有的"单一看"、"局部看"等习惯还会左右自己的眼睛，阻碍了深入去感受。再次提醒"比较"

13

《高等艺术设计课程改革实验丛书》
感受与语言/基础造型2/把生活感受化为形象语言
Experience and Language

是我们感受中不可丢弃的法宝。通过比较去区别同类物象变化的不同细微之处，区别异类物象变化的特征，然后去感受不同变化的内容。"**联想地看**"、"**联系地想**"是我们感受中的另一个法宝。通过它们，在感受过程中会获取更丰富的内容。所谓"联系"就是我们不仅仅与对象发生关系，还要与对象周围的因素发生关系——观察、体验。我们自身的感觉系统也要相联系、相配合地去感受对象丰富的内容。

作为一个未来的设计艺术家在"联想地看"、"联系地想"的过程中会自然把感受与形象语言及造型知识联系在一起，我们不仅去感受还要用形象语言把感受表现出来。形象语言是由各种形式材料和内容材料按照某种样式组成，它不同于生活，又来源于生活。如何把生活中的感受转换形象语言需寻找一条通道，这也是我们观察训练中必须联系的内容。

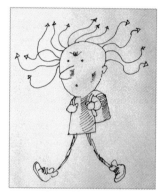

握　手

问：握过手吗？

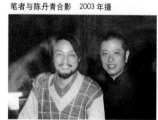

笔者与陈丹青合影　2003年摄

握手是生活中普通的礼节，每个人都与他人握过手。握手一般表示友好，通过握手时间的长短、握手的力度来传达友好的程度。与你握手的有：不同性别、不同年龄、不同职位、不同岗位、不同性格的人，人们的心态不同握手的感受就会不同。2003年我与画家陈丹青见面，手紧紧地握在了一起。他是我学画时期崇拜的画家，1976年有幸和他在南京一起搞绘画创作，记得有一天我不小心摔伤了手，上了石膏，他幽默地说"今天有石膏画了"，于是他为我画了张"绑石膏的唐鼎华"速写。时隔27年他来无锡讲座，在我眼中他没变，还是背着那只黄色军用包，在他眼中我也没变（只是长出许多胡子）。从他有

陈丹青速写　1976年画

14

《高等艺术设计课程改革实验丛书》
感受与语言／基础造型2／把生活感受化为形象语言
Experience and Language

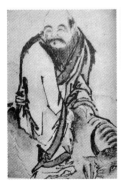

力的握手中，我感受到了人与人、人与时间、情感与感慨等等难以言表的东西。他在那张27年前的速写上写下了"76年画鼎华弟，2003年无锡重逢，丹青补记"。

握手是个友好动作的形象，20个字的补记仅是一个简单的文字记录，我们用眼睛都能看到，而深层次的情感色彩是在形象和文字的背后，如何用形象语言来把它展示出来呢？

兰堡的手

德国的设计家冈特·兰堡在高级研修班布置过这样的作业：一张画上画十几个手的轮廓，然后在每个"手中"运用各种不同形象的点线画在其中，表现出手的各种感受。这是由各种点线形象刺激眼睛而引起的人的心理反应。不同的线有粗细、长短、快慢及不同的组织，不同的形状有几何形、有机形、不规则形及形状不同的组织，不同的色彩有不同的冷暖色调、颜色的纯度、明度及色彩的组织。它们会与某些生活感受不谋而合。这些形式材料及材料的组织会产生感觉，我们会有各种不同的感受，原因何在？《观察与思考 基础造型1》中已作研究，我们还要研究下去。

再说蚯蚓描、春蚕吐丝描、乱柴描

蚯蚓描、春蚕吐丝描、乱柴描是传统十八描中为衣服造型服务的三种线描样式。衣服穿在人的身上遮挡人体的大部分，是人物形象的重要内容。人与衣服是不可分割的整体，而人又穿着不同的衣服（不同的季节、不同的场合、不同的岗位、不同的阶层、不同的年龄等）。穿衣的人要做各种动作，衣服的形状就会变化，衣纹变化实质是人的变化，这些变化展示着人的意图、情感、身份、地位等，那些线描要肩负起表现它们的责任。

蚯蚓描的特征是线型肥粗弯曲间隔相对均匀，中锋用笔提按平均似蚯

蚯蚓扭曲爬行。春蚕吐丝描的特征是线型细长弧形转折，中锋用笔提按间隔长、速度缓慢，似春蚕吐丝。乱柴描的特征是指线型粗细长短不均，中锋用笔侧锋用笔并用，提按起伏大，间隔不等，用笔速度快，有枯笔，方转折似柴火。

　　三种描法有三种不同形象、不同节奏、不同速度、不同的质感，又融入了三种物象精神，用这样的线描绘出的形象不仅会表现出形状还能表现出感觉。原因一是节奏速度是任何物象变化的表现，静态的物象自身没有速度，但人眼在物体上行走时会产生速度——简洁快，繁复慢。无形的东西虽然看不到速度的形象，但能感觉到它们的速度，如：风、声音。万物的变化及变化的规律是有节奏的，物象与物象形不相似而节奏与速度相似，或物象的某种变化相似，某物的速度、节奏就能相互联系。无形的东西与有形的物象速度节奏相似，也能相通。如：音乐有节奏速度，情感也有节奏速度，这样就能相互而联系。原因二是物象与物象之间有部分形象感觉相似相联系，或材质部分相似联系。原因三是精神相似（精神是指形而上学的东西，看不见但能感受得到，是刚是柔，是善是恶，人人都能判断）也能联系。

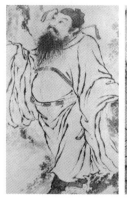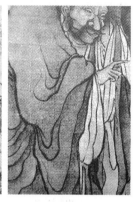

　　几根线条一组笔触也是物化的东西，虽没有明确其是什么，但自身有形状、有变化也就有节奏、有速度（笔痕能记录速度）、有精神，人还会投射生活中另一形象内容给它，这样就能与其他物象相联系、相沟通，生出更多的意思来。春蚕吐丝描不仅是表现丝质服装，还承载了人的气质、人的感情。蚯蚓描和乱柴描同样不仅去表现不同质地的服装，还表现了人对各方面的感受。

"五头怪人"与"飞出去的嘴巴"

　　抽象的形式语言通过自身的速度、节奏、形象与感受相联系，与传达

的内容相沟通就能说话。具象的内容通过组织则更会说话，更能把感受传达出来。

这是一幅我画的插图，表现一个找工作的年轻人的感受，通过"一人五头"的设计，把希望、焦急、沮丧、愤怒的情感展示在四张脸上，加上冒烟的皮鞋来传达找工作的艰难，另一个头仅露出了一点，希望是一张成功的笑脸。这种五头四表情的非常态组合，在生活中看不到，却能感受得到。画中的形象来源于生活，但不等于生活，它要高于生活才是艺术，才能把感受强烈地表现出来。

另一幅画面是表现人的声音的洪亮。我让大叫着的嘴巴飞进三道门来表达声音的穿透力和声音响亮的程度。这种合情不合理的形象内容组织是把感受转化为形象语言的有效方法。

上述两幅图中，大家看到了形象内容的组织，还能看到其他吗？就是那些营造画面效果的处理手段。

回答：线的疏密，黑白灰。

对。还能看到什么？有没有看到"五头怪人"的黑色衣服轮廓边缘的许多点？有什么感受？

回答：变"松"了。

对。从另一幅图中看到物体统一的朝向了吗？

回答：看到了。

画面中或生活中有许多内容会被忽视，那些内容是把感受化为形象语言的材料，又是组织处理的方法，需要通过训练包括学习才能把握。

《高等艺术设计课程改革实验丛书》
感受与语言／基础造型2／把生活感受化为形象语言
Experience and Language

2　修养与感受

　　同学们都画过色彩写生，学习过色彩知识。画面前的一组静物会观察到它们之间的相互影响。一只红苹果在你的画面上，苹果局部会有冷灰色，如果你的父母看到了也许会说：怎么把苹果画烂了？你会强调这是环境色的影响。记得我做学生时给一位老人画素描，头像画完后给老人看像不像。老人说："你怎么把我的脸有一半画脏了？"我说："这是暗部，这是明暗交界线……"这两幅画都是观察感受的结果，这结果为什么与常人的想法不一样？区别在于我们拥有了色彩和素描知识。我看到了别人看不到的、感受不到的东西。

　　知识是人们实践中的认识和经验，几千年的文明积淀不仅储藏在书中，还渗透到各种载体中。对于美术设计范围来说，前人的优秀画作、设计的作品也是知识的宝库，是我们学习的范本。学习知识是修养的具体表现，修养来自各方面，丰富的修养对感受生活的深度、把握形象语言的生动与感人的力度无疑是会有帮助的。

　　头脑中的知识必然会与生活中的感受相碰撞，知识会引导你发现问题，解决问题。生活中的感受也会补充或丰富原有的知识，学习知识感受生活不断积累，会提高你创造生动感人形象的能力。

临摹与专业眼光

　　画者在写生过程中会敏感地发现，要把眼中所看到的物象用笔反映到画面上来是受到绘画样式的限制的，如：明暗素描就是一种。它是用铅笔、炭笔、钢笔等工具在纸上用排列的线条组成来反映对象明暗关系的样式，因工具无色彩性能而无法记录对象的色彩感觉成为其特点。线描样式就

《高等艺术设计课程改革实验丛书》
感受与语言／基础造型2／把生活感受化为形象语言
Experience and Language

更单纯，仅只能用线来表现对象，它既无法记录光线又不能记录明暗，还不能记录色彩。当我们表现对象受到绘画样式的局限时，观察也会随之发生变化，无形中样式的特点会指挥眼睛怎样去看，这就是所谓的"专业眼光"。有了"专业眼光"观察与表现手段就能相统一，作画（用一种表现样式）就不会遇到障碍。

　　对于初学者来说如何拥有"专业眼光"呢？中国画传统的学习方法就有一个值得借鉴的先临摹后写生、先学方法后作画的一种培养"专业眼光"的方法。一般来说被临摹的范画是一种样式的典范，它是优秀画家成熟期的作品，是符合某种样式组织规律的好画。在临摹过程中，为了避免囫囵吞枣，需在老师的指导下进行。

　　"专业眼光"的形成还需要经过某种样式的学习、观察某种样式的实践、观察到用某种样式来表现这样一个反反复复的实践过程。从而可从中逐步领悟某种样式的特点与局限性、工具与纸张及美感的趣味特点，并将其熟记于心，然后通过眼睛与生活中被观察的物象联系起来看，悟出它们之间的道理，把握它们之间的关系，再过渡到画面。这种"专业眼光"的培养区别于理论说教。临摹同样是一种实践，一种观察活动，其特点在于：观察的对象是画家加工过的"画面对象"，这个"对象"已融进某种绘画样式及特殊的工具材料及手法之中，又包括着画家如何把对象艺术地转化为画面形象的观察道理与处理道理。人不可能脱离生活，感官系统始终在感受着生活，感受的积累会转化为理性的"东西"但不会转化为"画面"。知识要通过学习和有方法的学习才能获取，通过临摹去获取绘画知识，使眼睛这一感官多一种"理性的功能"，即在感受对象的同时，又把对象"画面化"、"专门的式样化"。这就是绘画人的眼睛区别于

19

《高等艺术设计课程改革实验丛书》
感受与语言／基础造型2／把生活感受化为形象语言
Experience and Language

一般人的眼睛的"专业眼睛"。

不同画种的不同样式要求有不同的"眼光"，如：明暗素描眼光、线描眼光、国画写意眼光、工笔画眼光、油画眼光、水彩画眼光等等。作为绘画样式来说，它有一个表现物象的结果与物象"象"的"距离"问题，如：国画写意，描绘的对象与生活中原形"象的距离甚远"，而写实油画"象的距离略近"，明暗素描相对线描就距离"近"些。"距离远"的样式从客观到画面表现，处理的"成分"相对就多，这都需要用"专业眼光"来把握。如：在速写的过程中人的衣纹褶皱多而复杂，和速写所要求的线组织样式的衣纹组织是两码事，速写只能表现其精神和大的感觉及速写的本身美感，为此面对物象必须依据速写样式及要求来进行取舍。另外为了发挥速写线条特点及线组织的疏密美感，在生活中可有意选择对象，如：密体毛衣和疏体外套的组合对象，疏体的粉墙与密体的黑瓦组合的对象，这些对象适合于线条表现并发挥速写的长处。对于绘画中的"近样式"不能因其能"接近对象"去照搬对象甚至被对象牵着鼻子走而等同于照相机，必须用"专业眼光"去审视对象把握其与绘画样式的关系，然后去指挥手中画笔去处理画面"对象"。

"专业眼光"既要去感受对象、组织对象（依据绘画知识去进行"运动观察"），又要指挥手去完成某种画面效果，还要审视画面效果，为此"专业眼光"的高低对于画面形成效果的好坏起着关键的作用。"专业眼光"也是有一个逐步由低到高的形成过程，为了有效的提高专业眼光，"先临摹后写生"是一个良好的方法。临摹是一种学习，也是一种修养，又是一种实践活动，临摹的目的不是去学像某个大家的风格，而是去领悟绘画的道理，更好地把握绘画过程中各种关系，并通过学习具体的处理手法为自己的画面效果服务。

不同画种不同的表现样式

学生作业

速写本上的临摹：

速写本上的临摹：

3　眼睛的特殊性与感受

眼睛在感受事物变化的过程中必然要受生理、心理因素的影响。在生理上：

(1) 视力因素：近距离的物象看得清，远距离的物象看不清。视力中心物象实周边虚。不同对象的虚与实、清楚与不清楚，视觉感受会不一样。

(2) 透视因素：映入眼中的物象会产生不同程度的近大远小及视平线上下的透视变化，不同的物象在各种透视关系中所产生的形象感受会不同（《观察与思考　基础造型1》已讲述）。透视又会改变物象视觉上的比例关系，物象会产生幽默滑稽的感受。

(3) 光线因素：受光部看得清，暗部看不清。光线暗看不清，光线强看得清。不同光线下的物象在视觉上会产生不同感受。

(4) 形状因素：复杂的形状眼睛看得慢，简洁的形状眼睛看得快。物象的复杂和简洁、色彩的鲜灰、黑白对比的强弱也同样，造成传递速度的快慢及形象自身不同的感受。

在心理上：

(1) 眼睛受世界观的影响对事物有自己的好恶、情绪变化。

(2) 受审美观的影响物象会朝审美方向发展。

(3) 受专业知识的影响观察角度不同，物象的感受也不一样，会看到物象的形式变化与某一绘画样式相一致的地方。

(4) 眼睛受好奇性影响，对没见的对象会仔细地看并"放大"它的特点。

在生理上眼睛受生理因素的影响，还会造成映入眼睛中的对象变为

"视觉形象",它与我们认识的对象有时会产生矛盾或错觉。如:在透视的影响下某种角度的物象会**减弱特征或消失特征**,甚至没有了原有的精神。对于这种现象既要避免防止传达上的阻碍,又要利用它为"说生动话"服务。

心理因素对眼睛影响最为复杂。虽然人有共性的一面,但每个人总有自己的个性、世界观及修养。同样一个描绘的对象,不同的画者感受却不一样,描绘的形象也不一样。在张扬个性的今天,**个性流入到自己的感受流进自己的作品中是件好事**。各人的个性似不同的色彩,只有姹紫嫣红才能把生活装扮得更美。

观察与感觉

生活中,我们有时会对某些物象发生兴趣并产生感觉,有时又会面对各种各样的物象却视而不见毫无感觉。感觉是一切知识的源泉,也是艺术的根本。感觉是人对事物的反映。感觉是思维活动的材料。对画者来说,对事物反映是否敏感,感觉是否丰富,会影响到艺术思维直至艺术水准。笔者也常听到有些学生在被画的对象面前抱怨"没有感觉"。那么,感觉从何而来呢?在观察过程中能否产生感觉,与观察的对象有密切关系,又与观察者本人有着不可分割的关系。一般来说人对司空见惯的东西习以为常,没有新鲜感,那些从没见过的"东西"往往容易引起人的注意,充满了新鲜感,可谓"少见多怪"。生活中那些平常的东西,天天见的"东西"因种种原因发生着变化,当你看到这些变化的原因与自己的生活经历有着某种联系,你会对此"东西"发生兴趣从而产生感觉。如:一辆新车和一辆旧车给人的感觉就不同。**被踏过的自行车留着人使用过的痕迹,这些痕迹记录着一件件曾发生过的事情,会让人浮想联翩**。但也有人对旧自行车毫无感觉,认为"就是车",看不见"任何东西"。这说明感觉能否产生与

旧自行车

24

观察的人有着直接的关系，生活中有些人常常触景生情，感觉丰富，而有些人却视而不见，一片空白，原因在于与人的生活经历有关。甜、酸、苦、辣生活百味都尝过的人往往对生活的各种变化很敏感，就是那细小的变化都能引起反应，因此生活是感觉的源泉。平淡的生活是生活，单一的生活也是生活，生活是有变化的，你要热爱生活才会去体验生活，这样就会获取丰富的感觉。看似平淡的生活，通过"比较"你会发现此物与那物的不同及各种不同的微妙变化，通过"比较"你会产生感觉而且是丰富的感觉。

一般说来感觉系统健全的人对事物总是有感觉的，只是感觉的层次有深浅，感觉的方向有区别。浅层感觉是对事物的一般认识，如："物理性感觉"——物体的轻重、软硬、冷热、光滑毛糙、香臭等等，可以通过人全身的感觉系统来感觉；"生理性感觉"——痛、痒、吃力、懒散、有劲、舒服、冷热等等，人自身的感觉是明确的，观察他人的生理反映是凭自身的经验，如观察他人的脸部表情、肢体动作、精神状态来感觉；"心理性感觉"是最丰富最复杂的，引起某种心理感觉的对象是各种各样的，它与观察者的自身各种因素有着密切关系，虽有深浅之分，但相对是复杂有深度的。一般感觉的方向是单一的，而深层感觉的方向是由不同人的联想造成多变的，一个物象能让你联想到什么，感觉的方向就会变化。如：观察一个戴皮帽穿皮衣的人，有人会感到皮衣皮帽的穿着会带来暖和的感觉；也有人会感到冬天的寒冷；还有人会感到此人的富有；也会有人感觉这个人不过是在炫耀自己的服装等等、等等。

感觉有共性也会有个性。"物理性感觉"、"生理性感觉"大部分是相似的，但人的"心理性感觉"因受各种因素的影响，不同的人对同一事物的感觉会有差异，有时会截然不同。如：人的人生观、世界观、审美观不同，造成了对事物所产生的心理感觉也各不相同，这就是心理感觉的"个性化"。一个对事物心理感受独特的画者会因为心理感觉的"个性"去改

八大山人的作品

《高等艺术设计课程改革实验丛书》
感受与语言/基础造型2/把生活感受化为形象语言
Experience and Language

变眼中所看到的物象——按照"自己"的感觉把观察到的物象演变成一种个性化的形象。清代画家八大山人的怪鱼怪鸟,荷兰画家凡高的人物、风景画,都是典型的范例。

人都会有情绪,情绪是由外在因素或内在因素影响下产生的。当人处在某种情绪状态下,眼中所看到的形象也是情绪性的,而且因为情绪的变化,眼中的形象也会随着人的情绪产生变化。所谓"情人眼里出西施"也就是这个道理。如:胆小有着恐惧心理的人,**夜晚走在无人的弄堂或荒野**,周围那些白天看起来很正常的"东西",就变成了种种"妖魔鬼怪"——这就是一种情绪造成的变形感觉。人的情绪与上述心理性感觉相比,持续的时间相对要短,它是在一种特殊条件下的条件反射,过了一个时间段就会平静或消失。而心理性感觉是由人生观、世界观、审美观经过一段时间磨练而成,相对来说时间长,稳定性强,不会轻易变化。

凡·高的作品

对于画者来说对感觉如何产生的了解、如何获取感觉、如何发现传达感觉的形象、如何制造某种感觉来传达给他人的研究,

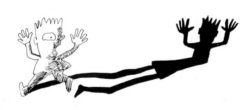

对深化、丰富形象语言及加强艺术作品的传达力度是非常有益的。 同时**画者还需了解自己对什么感兴趣**,对什么感觉特别强烈,它将对自己作品的个性形成起着重要作用。感觉来自于两个方面,一是对象给你的感觉,二是你对对象有感觉。两者碰撞在一起的时候,感觉最强烈。如:同样是阳光,冬天的阳光,人会对其产生温暖、柔美的感觉,这种感觉不仅在生理上能感受到,心理上同样能感受到。这种感觉的获取有一个

《高等艺术设计课程改革实验丛书》
感受与语言／基础造型2／把生活感受化为形象语言
Experience and Language

在冬天需要温暖和阳光给予温暖的条件,也就是感觉的产生有一个内外因共同起作用的因素,需人与对象双向互动、沟通。如果"一个打开,一个关闭"感觉就会不强烈或无感觉。如：生活中的"野耳朵",别人叫他,他却"听不见",心不在焉。再如：炎热的夏天,有些人会"心定自然凉"。另外还有因果关系的例子, 如：一叶知秋,就是由某个刺激物所带来的感觉结果。

对象给你感觉的另一因素是对象的内容或形式上对比反差大。 对比反差大的对象有两个概念,一是所看到形象本身的对比,二是所看到的所接触的对象与头脑中储存的某一可比的东西的对比反差大,这种获取感觉的因素也有一个你去注意它和它让你注意的条件。 作为一个画者来说只有去注意"它"才能看到"它",才能获得"它"给你的感觉。生活中那些常见的物象能吸引人肯定是发生着什么变化,而且变化的前后相比反差必定很大。生活中那些变化小的物象隐藏着许多丰富的感觉,可是它们不会引起人们的注意。感觉的获取,的确有一个客观条件,要成为一个艺术家必须学会主动地去感受,到生活中去多接触、多观察、多交流,养成耐心、细心的观察习惯,把生活中各种事物的大小变化,百味、千味慢慢咀嚼,品出感觉来。

感觉属于认识的感性阶段,因有时对事物产生感觉的过程中仅是用某一感觉器官去感觉,所以认识是片面或是单一的。一般画画人观察事物获取感觉是用眼睛,但认识事物还必须用其他感觉器官来感觉,需用心去感觉。此外对某一事物的认识的正确全面和有深度,还需有一个时间的条件才能把握。

获取感觉的最终目的还是要创造出画面感觉,也就是用绘画形象来组织生活中的各种各样的感觉。能产生感觉的画面,它依靠两方面的材料来营造,一是内容材料,二是形式内容材料。这也就是造型的两个部分,这

铅笔笔触探索

肌理效果探索

27

《高等艺术设计课程改革实验丛书》
感受与语言/基础造型2/把生活感受化为形象语言
Experience and Language

两个部分材料的源泉是生活,但形式内容中有些"硬件"材料(技法、材料、工具作用下产生的感觉),还可以在画面实验中反馈的信息中获取,但这些<u>实验所反馈的信息必须与生活中某感觉相一致才能成立</u>。如:尝试的各种肌理效果及不同笔法所产生的笔触效果等,这些效果并没有按照自然界的样式在模仿,但产生的效果会与生活中的某些感觉相似,它就可以成为材料。虽然这些"东西"是在偶然的条件下产生的,但我们对"它"的认可是与我们生活的积累分不开的,我们是依据生活经验来判断和联想,从而最后完成那些尝试性技法的创造性价值。

　　生活中大部分有感觉的"东西"都是被我们的眼睛捕捉住的,这说明产生感觉的"东西"都有一个外表能被观察到。依据笔者观察体验的经验,认为能产生感觉的"东西"所包含的对象内容很多——形、色、点、线、光、色调、速度、比例、人物动态、人物的面部表情、大自然的各种现象、各种生活现象、人与人、人与自然、人与社会等等。这些"东西"自身的变化与组合无比丰富,难以言尽。有些感觉虽没有具体的外形,如:香味的浓淡、空气的新鲜度、悠扬的鸟鸣等,它们只**能靠鼻子嗅到或耳朵听到**,但它们与某些有形的东西有着密切的关联。如:花香与花、鸟鸣与鸟,它们还与某些有形的东西所产生的**情调**、**节奏**有着相似关系,通过暗示方法把那些能联想的形象组织起来,也能间接表达出这些感觉。

　　我们把观察到的有感觉的形象转换成有感觉的绘画形象,还需要一个美术技术处理的过程。每一次转换都会积累一次经验。画面与现实世界相比,有许多局限性和特殊性,也有相似之处。画面中产生的感觉有许多技术性的知识会反作用于观察及提高捕捉感觉的能力。通过获取感觉、制造感觉的无数次反复,我们会逐渐变成理性与感性相结合的画者。在观察的过程中我们会对抽离内容的外在形式感觉越来越敏感,对生活中有感觉的内容与绘画形式的关系越来越注重,因为所有的感觉都是为绘画服务的材料。

通过流水形象传达流水的声音

学生作业

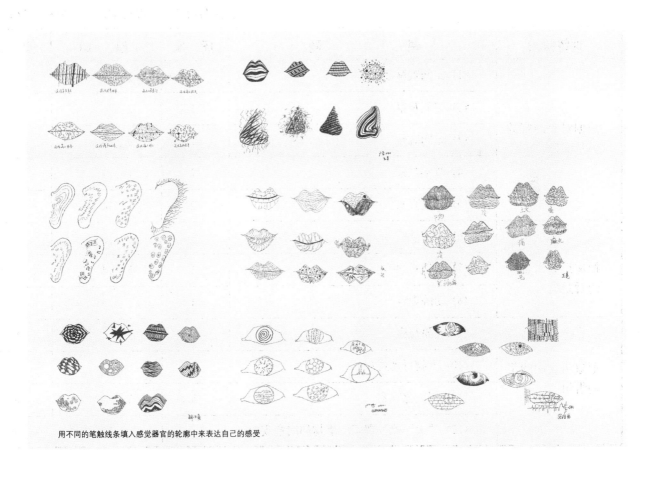

用不同的笔触线条填入感觉器官的轮廓中来表达自己的感受

4 教学计划

感受与语言　基础造型2（总学时96学时）

训练阶段	课题	周次	星期	课时
挖掘对象内容的另一部分	(1) 比例观察	1	1	4
	(2) 空间观察	1	2	4
	(3) 方向观察	1	3、4	8
	(4) 节奏观察	2	1、2	8
	(5) 材质观察	2	3、4	8
把握形象语言中的对立统一	(6) 虚实观察	3	1、2	8
	(7) 紧松观察	3	3、4	8
	(8) 动静观察	4	1、2	8
形象语言中的组词组句	(9) 抽象观察	4	3、4	8
	(10) 人物可动观察	5	1、2	8
	(11) 拟人化观察	5	3、4	8
	(12) "大形象"观察、事物的组合观察	6	1、2、3、4	16

训练目的

进一步提高学生的观察能力、形象思维能力、造型能力。

训练要求:

(1) 明确事物不是孤立存在于世,将会与周围各种因素发生关系并产生各种变化,学会用"全面地看,相互联系地看"的方法去观察和思考。

(2) "感受与语言"训练的十二课题是一个整体,相互间有着必然的联系,为此先要了解训练的全部内容然后把握其任务重点。

(3) 观察是没有时间、地点限制的,要利用课余时间做好训练,可以利用照相机作记录的工具(但它不是表现的工具)。

第二讲 挖掘物象的"另一部分"

同学们，在你们眼前的我不是孤立的一个人，我是在教室这个环境中和大家在一起。看，我的四周上下有桌子、椅子、讲台、黑板、日光灯、电扇，左面有门、右面有窗，你们看到的是手拿粉笔在教室里上课的我。

还看到什么？

看到了灯光，天光的照射，物体的明暗及投影，色彩的变化。

对，还看到什么？

（无人回答）

我的脸朝着你们，你们的脸对着我，这是事物的方向内容。

（我让一位女生站到我身边，对大家说）现在看到什么？

老师和女生站到一起。看到了老师比她高。

（让一位男生站到我身边）**看到老师比男生矮。**

你们看到了高矮的变化。还看到什么？

老师身穿的毛衣、衬衫。

这毛衣、衬衫穿在人的身上不仅仅是衣服，它还有新的内容——天气变冷了，秋天来了。我今天不断地提问同学们"看到了什么？"目的是让你们领会不能一般地看，要会观察，在观察中全面地看，比较地看，联系地看。这样我们会看到别人看不到的或熟视无睹的东西，如果你仔细、耐心地看，还会看到许多。不要小看这些不起眼的内容，它们都是形象语言的材料，生动感人、有艺术性的作品需要它们来营造。

《高等艺术设计课程改革实验丛书》
感受与语言／基础造型2／挖掘物象的"另一部分"
Experience and Language

1　课题一：比例观察

某个内容对象都由各个局部组成它的范围：局部与局部、局部与整体之间都有一个大小比例内容。一个对象有一个大小比例的规律，一个由群体组成的内容对象也有一个大小比例的规律。再有一个"多少"比例内容，一个局部内容形象占整体内容形象比例的多少。还有一个比例秩序内容，事物的大小、多少都有一个秩序规律。最后是画面与对象的比例关系。以观察事物的大小、多少的比例变化为内容称为比例观察。

如同钮扣大小的太阳

一天我无聊地站在窗前看着窗外的景象,偶然间视线滑落到天边的太阳。这个比地球大无数倍的东西在眼中怎么会如同钮扣般大小？似乎发现了什么，有些兴奋又有些疑惑。这太阳的视觉形象与真实的太阳距离这么大，不知道宇航员在太空中见到的太阳会有多大，月亮肯定是越来越大吧，大到看不到边？"钮扣大小"的太阳在我们的视觉中不会变了，这是人眼造成的，因为太阳离我们太遥远了。而由眼睛形成的物象"近大远小"的规律有时会"搞乱"头脑中形成的物象比例关系，出现一些有趣滑稽的现象。记得小时候常常坐在无锡锡山的山顶上看山下的"小人"、"小汽车"、"小房子"，有时还伸出手去企图抓住这些山下的"小人"、"小汽车"、"小房子"。不知《西游记》的作者吴承恩想像孙悟空在如来手中翻跟斗是否也受这种生活的启示。透视造成"反比例现象"大都"多见不怪"，如果有意地利用"它"

夸大恐龙与人的比例关系

35

就是产生画面趣味的作料。生活中万吨巨轮下的一叶小舟、一群蚂蚁扛一颗饭粒,这些比例现象会给我们感觉。

比例观察的方向

画者学画开始都会学习"比例观察"的方法,把眼中的形象按"比例"缩小或放大后搬进画面。这种观察的目的很明确:为了画中的"对象"像对象。为了把握"像",人们在观察过程中,观察某对象或一组对象的比例时,方法是个体的比例是以某个局部作整体比例的比较标准,如:人体比例以头部作全身比例的比较标准,从而产生了人体比例图。传统绘画中的人体比例口诀:"坐五、立七、蹲三","三停五眼"。同样也是用头部或头部的局部作比例而产生的。群体物象的比例关系一般以一组中某个小的物象作群体比例的比较标准,如:由高楼、树、电话亭组成的物象。由电话亭作三者比例关系的比较标准。这种"比例观察"仅服务于把握对象的比例关系的准确上,而忽视了比例关系对于视觉感受的另一面,也就是由"比例"产生的"感觉"。就拿人的头部为例:头部五官大小比例的不同就会产生美与丑等感觉。因此以观察"比例感觉"为内容的观察称为"比例观察"。

比例产生的感觉:其一是源于对象的大小比例关系。物象大小悬殊,比例上反差强烈;大小相等,比例无反差;大小略有不同,比例反差弱。生活中各种大小物体都有其自身的内容,不同内容的大小比例所产生的感觉是无穷的,同时不同大小比例关系从形式上看又是一种节奏变化。其二是源于数量比例关系。此关系:一是观察范围中某一物象所占量的多少,如一群羊中的一只狗。二是某个物象局部之间量的比例,如一条蜈蚣其脚量多如"百脚"。不同内容的不同量的比例变化,也会产生丰富的感觉,量的变化也是一种节奏感。其三是源于比例秩序变化。一般说谁大谁小都有

《高等艺术设计课程改革实验丛书》
感受与语言／基础造型2／挖掘物象的"另一部分"
Experience and Language

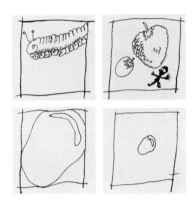

规律，这种规律在人们头脑中形成了一种概念，而**这种概念是受人的活动范围限制**（头脑中不可能拥有所有的物象比例概念）的，当超出了活动范围，原有的有些概念会被打破，如只见过河中小船的人当看到海洋中的万吨巨轮，原有船的比例概念就会起变化，感受也会更强烈。再如现在的各种新品种的瓜果蔬菜，有"迷你西红柿"、"巨型草莓"等等，它们的"新奇"同样产生于比例的变化，由它们产生的感觉似进入童话王国。其四是源于比例关系变化。比例关系一般是指一物体与另物体相比的比例关系或物体局部的比例关系。而物体是在各种空间位置之中的，它们呈现在人眼中会有近大远小的变化，因此物体还有在视觉空间中的比例关系，如比地球大的太阳，有时会感到其大小如钮扣。生活中各种物体比例关系由于空间关系的不同会产生各种比例变化，似乎改变了比例的秩序，但又统一在近大远小的关系之中，如：近处一扇窗，要比远处房子大得多，因它们在透视关系中，没有不舒服的感觉。这些大小的变化除了视觉感受到变化外，心理上也会有不同的感受。其五是源于画面的比例变化。作为绘画观察来讲，观察还需落实到画面。画面是我们观察的另一个世界，它是一个有限的空间，它的载体是16开速写本、8开的画纸，等等。被画的东西可按画者的意图画大或画小，而大小就有了占画面多少的比例关系。画面"对象"还与生活的原对象有一个比例关系，这些关系会产生各种感觉，如画面的切割作用，一个对象被切割剩余的局部因占画面的比例大就会有放大、扩张的效果。在观察画面的过程中我们还会发现因一个没有把握住对象比例的画面形象而闹笑话，如：把一辆成人自行车的车座画大会感觉像一辆童车，"此笑话"说明比例是变化语言的一种方法。在现代商业绘画中用"比例"搞"笑话"或"吓人"是一种常见的手法，我们在组织画面时，也可打乱生活中的比例秩序来创造"新语言"。

　　大小的比例，多少的比例，从美术造型这一角度来讲除了上述获取变

生活某一内容的数量比例

37

化的感觉为内容组织服务直至为传达服务外,还应为造型的另一部分——形式变化服务,为符合画面结构服务。因此在观察对象比例内容的过程中,要注意其形式与内容的两者关系。

训练作业

(1) 比例大小观察。①人物头部五官观察;②人物全身比例观察(纵向,横向);③室内各种家具、摆设组合观察;④室外各种物象组合观察。

(2) 比例多少观察。①以昆虫作对象,局部与局部之间的量的比例;②以人造物象作对象,局部与局部之间的量的比例,如:火车与火车车轮,整幢楼与窗户等;③观察某个范围内某一物象所占量的多少,如:菜园中的菜与小鸡,马群中的一骑手。

(3) 比例秩序变化观察。①按人的年龄段:老、中、青、少、幼来观察"大小"的不同比例;②观察生活中秩序的变化,如:肥胖小孩,大草莓等;③室内家具的比例秩序。

(4) 观察透视关系中比例秩序的"变化"。

(5) 比例语言练习:①通过比例变化来塑造人物形象;②用比例对比的强反差来塑造物与物之间的强弱关系;③用比例秩序变化来营造幽默趣味;④用反比例秩序来创造新的视觉形象;⑤用画面来改变对象比例关系。

《高等艺术设计课程改革实验丛书》
感受与语言／基础造型2／挖掘物象的"另一部分"
Experience and Language

学生作业

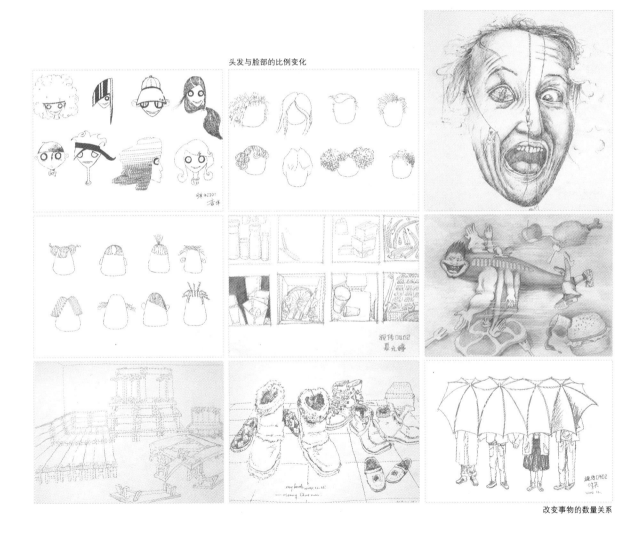

头发与脸部的比例变化

改变事物的数量关系

《高等艺术设计课程改革实验丛书》
感受与语言／基础造型2／挖掘物象的"另一部分"
Experience and Language

逆向改变事物的比例关系

《高等艺术设计课程改革实验丛书》
感受与语言／基础造型 2／挖掘物象的"另一部分"
Experience and Language

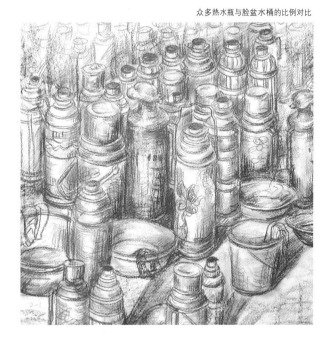

众多热水瓶与脸盆水桶的比例对比

改变物象的局部比例关系

2 课题二：空间观察

观察对象在某个范围内所占空间的大小或已被占去的空间。

观察一对象与另一对象的前后空间距离。

观察被画对象所占画面空间的位置、大小、前后，以上三点称为空间观察。

乘电梯

乘电梯是现代生活中的内容。电梯不是家家都有，像我们要去某个大厦、宾馆、高楼才会乘电梯。一般去饭店参加婚宴、寿庆时，一拨一拨的人涌向电梯，**挤在这箱子似的电梯里还真透不过气来**。一般到办公机构乘电梯常常是一个人，关在四周铁壁铜墙似的大柜子里真有与世隔绝之感。我喜欢乘商场里的电梯，从一楼到七楼缓缓上下，每一层都有它的热闹与繁华，站在这一阶一阶的台阶上，它那"巨大"空间感染着你使你心情舒畅。人在各种大小的空间中活动，在相同的内容不同的空间中会产生各种感受。我去过沙漠、看过大海，在这些人烟稀少的大空间中我会感到人的渺小与寂寞，**而狭小的被窝却让人感到温暖**；苏州的园林、江南的小巷弄堂，生活中使用的各种容器等等，它们各自展示着自己的空间，而这些不同的内容和不同的空间既可给人不同的感觉也可给人相同的感受。

空间观察的方向

在一张平面的纸上画出空间感觉来，会使人兴奋，似乎打开了一扇窗——展现了一个新的世界。要在平面的纸上产生空间感，因素有许多。一张白纸上，有两个不同长短的竖线并列在一起，就会有前后感觉；在灰

物象占满空间产生拥挤

色调的纸面上两个大小相同圆形，因它们是黑白两色而产生白色圆向前，黑色圆向后退之感，产生了空间，这是人的心理反应。其根源是生活中的种种空间样式，从人的心理再在纸上间接得到的反映。而没有掌握"透视学"的中国古代画家，也有自己对"空间"处理的手段，如"平远、高远、深远、迷远"或"留白、让、石分三面"等等。

人们追求画面的空间效果，逐步演变为"空间美"，而空间美不仅是有空间感就够了，还要使它成为传达情感的一种语言。产生空间语言必须通过观察生活、观察画面才能获得。

空间观察一般是指：(1)观察对象所占空间的大小，包括上下、左右、前后；(2)观察的某个对象与另一个对象的前后距离；(3)从"画面观察"角度来讲是指被画对象所占的位置及与四周形象的空间大小、前后的感觉。而"空间"进入画面不单是空间，起着造型作用，其本身也是造型的一个内容。

前辈画家为了在平面的纸上制造空间感觉，他们在实践中发现了透视规律并创造了透视知识。掌握了透视知识，我们就能在观察过程中把握住对象空间与透视之间的关系，在画面上制造出各种样式的空间感效果。透视造成对象的不同空间感样式和由其产生的感觉，还有空间的远近、大小产生的感觉，另外还有不同的对象因其不同的内容在某种透视样式中或在某个空间位置上所产生的感觉。这些由"空间内容"引起的对对象感觉方向的观察，对艺术表达语言内容的捕捉，我们称为"空间观察"。

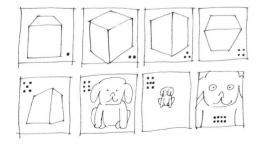

空间观察的具体内容：其一要观看空间样式。空间样式是由不同视角、视平线、视距造成。其类型有：A．平行样式，B．成角透视样式，C．低视平线样式，D．中视平线样式，E．高视平线样式。对象透视样式还可以是由上述样式某种与另一种相结合的样式。

各种样式造型感觉是不同的，如：低视平线会产生物体变高变大之

43

《高等艺术设计课程改革实验丛书》
感受与语言／基础造型2／挖掘物象的"另一部分"
Experience and Language

感，低视平线的样式加"焦点透视"会加强纵深感。另外，对象进入到画面，与画面的远近平行成角关系会形成深空间、浅空间、凸空间三种样式。

其二要看空间的环境范围。眼睛在观察过程中受某个环境范围影响，空间感觉也随之不同，如书房和商场有空间的大小之感，草原和深山、丛林和大海则有开阔和狭窄及平远、深远、高远的感觉。

其三是看在各种环境中你注意的"主角对象"占空间的大小和视距的远近，从而产生 "大强小弱"、"远疏近亲"之感，如高大的建筑物与小鸟，渔船与小鱼等。但因空间中的对象不同，感觉也会有差异，如一只可爱的宠物，**视距越近就会越感到其"亲切可爱"**，而一条蛇或一只猛兽视距越近就会越感到危险。对象"进入画面"，它所处的位置的远近与所占空间的大小,完全可以由画者根据自己的感受和传达的需要及画面的构成自行控制，并让其产生语言。

其四是看对象的形体结构所造成的空间趣味。A．灵动型,是指部分条形、柱形组成的"不封闭"的对象。如桥梁、凉亭、走廊、铁塔、桌椅等，因其有部分漏空,显得透气，又能透过它看到其他的对象。B．封闭型，是由对象的凹凸起伏造成的趣味变化。生活中万物都有其各种形状，从而造成空间趣味变化多端，有些简单，有些复杂，有些是由各种样式组合在一起，其样式很难归类。如：一面墙是"平行透视"的样式，挡在你眼前（指近距离）因无起伏会产生一种平面感，会显得有整体和扩张力之感。再如**一片树林后隐约出现的寺院**，这种由"透"造成了镶嵌之感。

在观察中捕捉空间感觉，除了对象自身给予感觉外，观察者可结合"运动观察"、"可动观察"方法，主动去变化对象的空间感觉。

特写造成贴近感

利用二点透视及天点地点透视加强画面空间感

灵动性

封闭型

训练作业

（1）观察各种不同的空间样式。A.观察室内环境，在同一个环境中变化视角，观察其不同的空间视觉样式及由其引起的感觉。B.观察室外环境，面对某个对象进行视距、视平线变化，角度变化，观察其空间样式。

（2）"主角对象"距离观察。A.用同一种"东西"作远近距离观察。B.用不同性质的"东西"作远近距离观察。如：一把刀，一只美味汉堡包，一位漂亮女孩，父母双亲，不喜欢或讨厌的东西，邻居家的狼狗，老鼠、臭虫等等。

（3）观察生活中各种自然形态、人为形态中的"灵动型"与"封闭型"的物体空间变化趣味。提示：A.门、窗、楼梯、走廊、家具、交通工具、建筑物、花草树木，等等。B.观察中国传统建筑、各种器皿等空间构成。

（4）空间想像练习，依据上述内容及观察后的积累，A.画空间想像草图："书房"、"婚宴"。B.进行自行车、家具等设计。

（5）选择生活中某个对象在画面中变化其"深空间"、"浅空间"、"凸空间"三种样式。

生活中各种点线面形象组织

《高等艺术设计课程改革实验丛书》
感受与语言／基础造型 2／挖掘物象的"另一部分"
Experience and Language

学生作业

《高等艺术设计课程改革实验丛书》
感受与语言／基础造型 2／挖掘物象的"另一部分"
Experience and Language

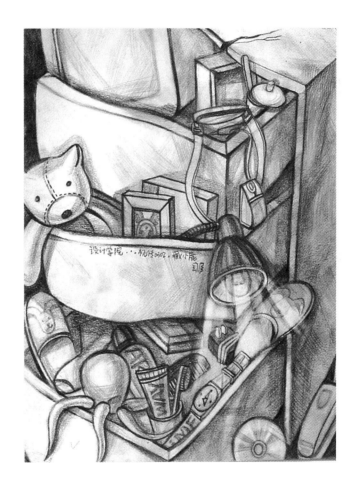

《高等艺术设计课程改革实验丛书》
感受与语言／基础造型 2／挖掘物象的"另一部分"
Experience and Language

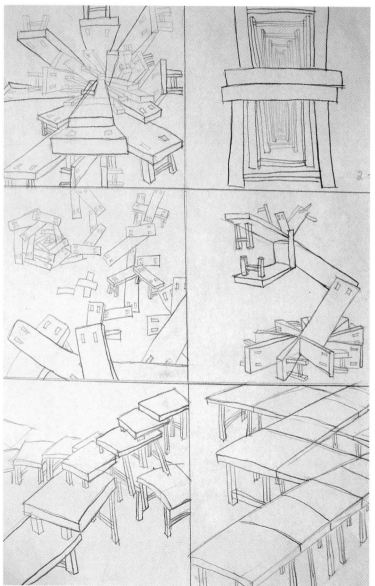

纸视觉线空间样式

空间构成训练

48

《高等艺术设计课程改革实验丛书》
感受与语言／基础造型2／挖掘物象的"另一部分"
Experience and Language

《高等艺术设计课程改革实验丛书》
感受与语言／基础造型 2／挖掘物象的"另一部分"
Experience and Language

3　课题三：方向观察

观察事物自身的朝向，观察它所处某个空间的朝向，观察物体与观者的朝向关系，观察物体行动的方向以及事物的方向组合称为方向观察。

"倒车请注意"

现在有私家车的人越来越多，新村里窄窄的马路上停留着各种各样的车子，给行人带来了麻烦，也给开车人带来了麻烦，常看到小车为了前行不得不倒车，"倒车请注意，倒车请注意"这种声音让车后的人讨厌。汽车倒退行驶隐藏着种种不测，开车人也很无奈，只能小心翼翼地往后倒，"倒车请注意，……"。

物象的行动方向由自身的上下左右前后来确认，有头有尾的物象前后方向才明确。如：有首尾的汽车是前进还是后退让人一目了然。有些物象的头脚、首尾不明确，要由人的投射或意念来确定。有些物象的头还要分"脸部"与"后脑"，"脸部"才是指示**方向的箭头**，物象有了头才会朝前、朝后、朝上、朝下、朝左、朝右、朝东南西北某个方位或朝向某个物象，如：**向日葵向着太阳**。生活中物象的朝向因自身的内容和被朝向的物象的内容相互之间的联系、组合给人带来各种感

对立的方向产生画面的张力

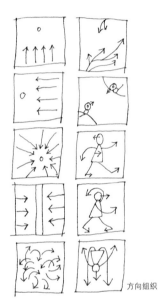

方向组织

马在运动中的方向变化

受与造型上的启示。

方向观察的方向

方向可谓有四个层次。一是物体自身的朝向关系；二是物体处在某个空间的朝向关系；三是物体与观者的朝向关系；四是物体行动的方向。方向可分为：前后上下左右。物体的前后是由其内容来决定的。如：人的胸是前，背是后等。而生活中有些物体没有明确的前后关系，它们的前后是由观者来决定的。一般来说迎面（观者）为前，背面为后。

生活中我们眼前展示的物体各自都有其明确的朝向，方向一般依事物的正面朝向为准。万物的方向认定是由各种因素造成的。如：住宅建筑方向朝南，而商场的朝向是马路；幼儿园里小朋友围着老师听故事，其脸的朝向是老师的方向；而在超市里消费者因各自购买的内容不同造成的方向也不同。从上述案例来看，不同的内容还形成方向的不同组织，也就是方向外在的形式呈现出来的样式，如果用直线加箭头形状来表示方向的符号，我们还可以从上述举例中看到不同内容的方向构成。传统中国画构图中的"开合、呼应、顾盼"就是一种方向的构成。因此"方向"既是内容又是形式，它对造型艺术来说是一个重要内容。

进行方向观察，首先要由某个内容来决定它的观察范围。以人为观察的对象，内容是最为丰富的：第一，人有明确的前后上下左右；第二，人的可动部位的运动方向；第三，人体全身活动的方向。人在生活中有着各种变化：人对自身活动是熟知的。人类行动的种种内容中都包含方向的内容，"方

《高等艺术设计课程改革实验丛书》
感受与语言／基础造型 2／挖掘物象的"另一部分"
Experience and Language

向"还扮演着重要"角色"。如：一个等孩子回家的母亲，她的**脸肯定是朝向孩子回家的那条路上**。人的局部可动部位的方向变化，在方向组织中是非常有意思的。如：人在争辩中，头部的转动方向与手的指向相反，与胸的朝向也不一致，这种方向变化会造成动态的生动性及运动节奏的强度。人类心灵的窗户——眼睛能上下左右转动，它的方向变化与其他可动部位形成的方向组织所产生的感觉是**传神的关键之处**。人体可动部位的方向观察与人体"可动"观察，有相似之处，在此从略。

生活中有各种各样的物体在某个内容范围内进行着各种组合，其中也包含着方向的组合，这些组合在某些因素的作用下产生了各自的组织规律及方向组织规律。如果在某个时间段或其他条件下产生变化则会由另种规律来代替。如：教室椅子的凳面是朝上，而到了打扫卫生时，需把椅子倒放在桌子上，这时凳面朝下，改变了方向。物体的朝向规律变化肯定是有原因的，这些变化是我们"方向观察"的重点，而这些现象因与往常不同而容易引起人们的注意，其原因正是形象背后的内容。

生活中人与物又发生着种种关系，尤其是那些与人发生密切关系的东西无形中也注入了人性，从而这些物的朝向有了情感色彩（此内容与拟人化观察也有相似，权作省略）。人是会动的物体，能动的物体则在人的意念中始终有着动的感觉，因而静止状态中的它们也会给予人"动感"。动又与方向紧密相连，而动感方向一般是向前不是向后，而且沿着运动的轨迹方向前进。可动物体前进的速度及力量是不相同的，而储存在人头脑中的"信息"在观察过程中还会潜在地发挥作用（潜意识），也是感觉它们在动或将要动。这些不同内容能动物体的组织在视觉上会产生效果。如：群体可动物体的方向一致，会造成一种气势，也会造成一种秩序感。如：火车站，有几列相同方向的火车在一起；一群马的方向一致，一群小鸭水中游等。

52

在观察过程中我们还会发现观察者位置的不同，物象的方向就会有变化，因而给人的感受也会不相同。如：一辆汽车，你观察的位置不同，就会有朝前、朝后、朝左、朝右的变化。另外，由于视线的高低有些物体方向感也会发生变化。"方向感"是一种静态物体视觉中的动势趋向，它与物体的正面朝向是有区别的。如：图A、图B中两种不同视平线条件下"高楼"所产生的"方向感"，A是向上的，B是向下的。从这一点来说，观察者可以依对象感受及审美观来选择角度，改变对象的方向，来达到为造型服务的目的。

另外，在观察过程中，事物在某个内容的组合中，方向是起主导作用的。如小朋友围着老师听故事，排队买票等，因而**由方向会造成一个中心或目标**，而"目标"的位置当你作观察记录转移到画面时，可以依据画面需要放置任何位置，感觉会显得集中、紧凑。作为绘画观察来说，观察是绘画不可分割的一部分，观察已进入到绘画状态，它必然和画面相联系。观察、写生进入画面，它似裁剪生活片段的"框"，这个框又是画者眼睛的"延伸"，围绕对象进行近看远看前后左右上下观察，生活中的任何内容可按自己的艺术标准任意地裁剪，其中包含着方向内容。作为画面来说自身具有明确的上下左右，而画面的前后是由画面中对象的前后来决定，画中对象的方向面朝观众的是前，背对观众的是后。画面的方向始终不变，画面中内容的方向则是可变的，可按画者的意图来组织。

生活中存在方向内容，各种方向内容会产生各种不同的感觉。有感觉就会产生"语言"。而绘画语言是要通过各种不同的绘画形象来形成，这些形象的原形又来自生活，生活中那些物象所产生及组织产生的感觉与我们怎样看有关系，怎样看又会影响到怎样的形象和它传达的内容。把生活中方向作为一个观察内容，其目的也就是研究"方向"在造型语言中的作用。

图A

图B

训练作业

(1) 选择动物(马)作群体(10匹以上)进行方向组织。要求：用剪影及概括的方法。注意眼睛、脸部朝向与身体朝向的对比与统一之间的变化。

(2) 画一组手持古代兵器（剑、枪）进行对打的画面。注意兵器方向、眼睛方向、脚尖方向、胸廓朝向的变化与组织。

(3) 组织三组静物的朝向变化，8开纸。

学生作业

《高等艺术设计课程改革实验丛书》
感受与语言／基础造型2／挖掘物象的"另一部分"
Experience and Language

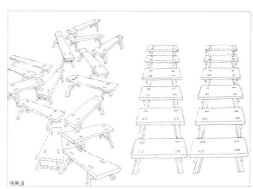

组织物象的方向变化画面形象

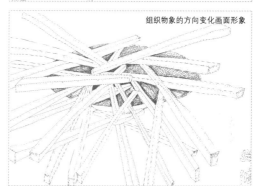

《高等艺术设计课程改革实验丛书》
感受与语言／基础造型 2／挖掘物象的"另一部分"
Experience and Language

不同的方向组织形成的内容变化

不同的方向组织形成的形式趣味

《高等艺术设计课程改革实验丛书》
感受与语言／基础造型2／挖掘物象的"另一部分"
Experience and Language

《高等艺术设计课程改革实验丛书》
感受与语言／基础造型 2／挖掘物象的"另一部分"
Experience and Language

不同的方向组织形成的内容变化

不同的方向组织形成的形式趣味

不同的方向组织形成的形式趣味

《高等艺术设计课程改革实验丛书》
感受与语言/基础造型2/挖掘物象的"另一部分"
Experience and Language

速写本上的方向组织练习

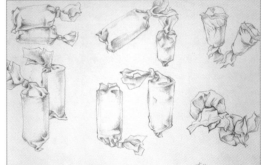

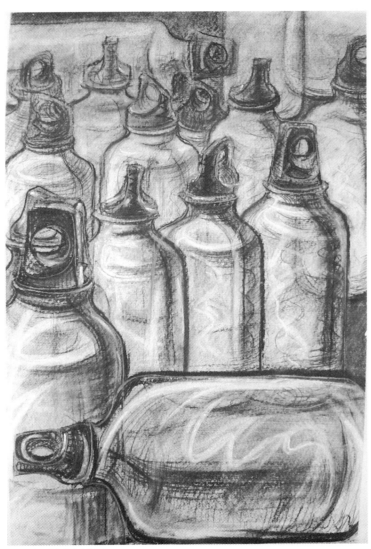

有个别方向的变化造成的突变

4 课题四：节奏观察

观察个体物象或群体物象的轮廓变化、明暗变化、"点线面"变化、色彩变化的节奏规律，观察体验对象的外在节奏与对象的内在联系，观察一个生命物体的节奏变化，称为节奏观察。

看残荷还是听雨声

大家都爱听音乐，前二年好多同学腰上挂个随身听两个耳机塞在耳朵里骑着自行车背着双肩包摇头晃脑边听流行音乐边跟着哼，好潇洒！这二年胸前挂个MP3更显得精致漂亮，有时还会看到教室里一男生一女生合用一只，一人塞一只耳机陶醉其中，好美好幸福！我想他们是被优美的音乐旋律、充满情感的节奏变化所感染。

节奏是音乐中的术语，表示音乐中交替出现的有规律的强弱、长短的动态现象。节奏不仅存在于音乐中，还存在于生活的各个方面。生活中各种动态物象的个体变化与群体变化的规律就是节奏。生活中各种静态物象的个体变化与群体变化的规律同样有节奏感，它们主要表现在物象的轮廓（形状）变化，明暗、色彩、"点线面"等变化中。这些节奏与内容相融合同样能发出感人的"音乐"来感人肺腑！

有句古诗"留得残荷听雨声"描绘的是雨打残荷的景象，我们在公园的荷花池或乡间的荷塘中偶尔能看到。我想，有过亲身经历的人不会仅仅去听动人的雨声，还会去看池塘中一片残荷的容姿，古人也是一样。我有好多次的亲身经历，也许是画画人职业的关系，在这种场景中欣赏的主要对象是残荷，而雨声只能算是背景。残荷——向下垂的莲蓬、荷叶、荷茎、凋零的花瓣，一片片不同的向下垂的"点线面"是别

样的，由残荷组织出来的节奏散发着一阵阵的哀怨与浓浓的伤感，敲打着人的心灵。

节奏观察的方向

从绘画角度来看，节奏可分两类，一是无形的，如：声音、气味、温度；二是有形的，有形中分动态的、静态的，种种节奏还分个体的、组合的。种种的对象节奏通过相互作用、相互比较而产生强弱关系，这些强弱变化依据观察对象范围的不同而不同，在一定范围内有其自身变化的规律。无形的节奏变化对绘画来说是无法直接表达的，只能通过与无形对象有联系的形象，依靠人的生活经验联想出的形象产生沟通，才能间接地传达。如何把握有形与无形之间的渠道，还需依赖于对万物变化及相互之间有联系的观察与体会。

观察不仅仅是通过眼睛来完成，还需全身各个感觉器官来协助，再通过"内心"整理来达到观察的深度。无形的东西虽然无法看到，但仍可以听到、闻到、触摸到，有些还能用内心体会到。生活中任何东西都不是孤立的，都与它存在的空间中的某些"东西"有着直接联系或间接联系，如风是借助树枝或尘土及其他吹得动的东西来表现自己；雷是伴随着闪电的速度、动态方向及由光造成的强烈明暗关系来传达；人的内在情绪可以从脸部的表情系统及形体动作表现出来。 任何节奏变化都会在运动中留下轨迹，如：尖锐的声音向上扬，沉闷的声音往下垂，声音短就感觉快，声音长就显得慢。这些感觉就是无形的轨迹，它可以用有形的线来记录，线能有效地记录节奏，**这些变化的"线"是用耳朵听**

出来的。内心世界的变化有些也会从脸部表现出来，但复杂的情绪是看不见的，它是无形的"东西"，只能由画者自己去体会，用线去"按号入座"把它表现出来。

画者要把握什么呢？是对象内容的另一部分——节奏，如：急躁，舒畅。这两种情绪的节奏就有明显区别，这就是画者与他人的不同之处。各种不同的线条可以激发人的情绪，为此在描绘的过程中可以正确表现对象。"无形情绪"的节奏化为有形的线条再嫁接到近似对象的轮廓线、动态线上，这时候的对象不仅仅是对象，而是代表了一种人的情绪，如：把微波、大浪、巨涛的动态节奏与某些情绪的动态节奏相融合，情绪就对象化了，浪和情绪是两种不同的"东西"，但它们通过节奏的相似性达到了贯通，从而浪就成了情绪的象征。

生活中的物象能够生情的道理所包含的内容就更多了，但其中含有一种"生命"的道理，物象从生到死的周期展示了运动的全过程，运动中的不同变化规律就是节奏。"林黛玉见落花生悲情"就是一种人的情感节奏与落花的节奏相吻合而产生相互联系的形象，"落花"对花的生命历程来说，是走向衰败之际，如果花在盛开期，受到外界狂风暴雨或自身生病而败落，这是自然界常见的现象；对林黛玉来说，是青春少女应该充满活力，却因病魔缠身再加上外界各种压力而弱不禁风随时病倒，直至死亡，林黛玉与花的命运不无两样。各种不同的物体运动如节奏相同就有一种特殊的联系，形成一种通道，在某种意义上可以替代，这样在绘画上就形成了某种暗示。

人的情感节奏与自然界的节奏相一致时，自然界的节奏就成了情感的载体，成了人化的自然，这种情感化的自然不是你要看就能看到的，与你的生活和间接生活的积淀有关。有某种生活就有某种体会，没有生活就不会感悟到什么。

节奏还可分动态和静态，运动中的物体是通过自身不同的运动变化

群体建筑剪影展示的轮廓节奏　　一组树的剪影轮廓节奏

来展示自身的节奏视觉形象的,而静态物体产生的节奏则是物体自身外在变化相互组合所产生的节奏视觉形象。视觉形象节奏的表现形态有线条、形状、色彩、光线、明暗调、质感等。世界万物千变万化,形成了千变万化的节奏,在某个范围内形成了变化的规律,如色彩,就有明度变化、纯度变化、冷暖变化等等,它们不同的组合、对比、变化形成了不同色彩的节奏。

万物的种种变化节奏,通过我们的观察和体验,加上与情感节奏的结合,为创造艺术形象而服务。

训练作业

(1) 听音乐。①用抽象线条记录节奏变化;②用抽象色彩记录节奏变化;③用抽象明暗色调记录节奏变化。

(2) 抽象节奏练习:线条、色彩、明暗色调。

(3) 寻找用各种物的节奏变化的形象来代替人的各种情趣及情感。

(4) 练习用各种形式节奏语言来表现情感。包括:抽象的、立体的、材料的等形式。

(5) 观察某一物象的生命历程节奏变化。如:水仙、荷花。画出每个时期不同的富有情感的(人投射上去的)节奏变化。

(6) 观察运动中物体的节奏变化,记录时注意"骨架线"方向与重心变化。

(7) 观察静态物体,记录外在节奏变化。

《高等艺术设计课程改革实验丛书》
感受与语言／基础造型 2／挖掘物象的"另一部分"
Experience and Language

学生作业

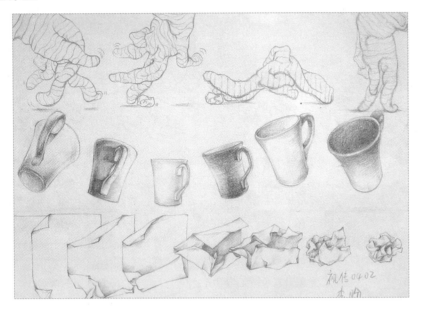

用不同的线、不同的形态、不同色调、不同的方向组织节奏的变化

手套似人手又胜过人的"变化度"，用手套组织节奏变化，以把人的情绪表现出来

《高等艺术设计课程改革实验丛书》
感受与语言／基础造型 2／挖掘物象的"另一部分"
Experience and Language

利用凳子的凳面与凳脚来组织节奏变化

《高等艺术设计课程改革实验丛书》
感受与语言／基础造型2／挖掘物象的"另一部分"
Experience and Language

由方向动势组成的节奏变化

组织几何体明暗形象来产生不同的节奏

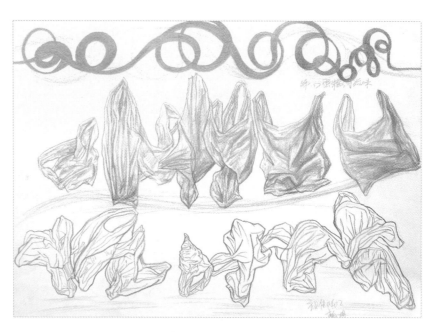

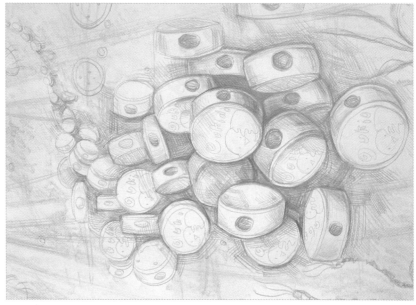

由空间方向组成的节奏

《高等艺术设计课程改革实验丛书》
感受与语言／基础造型 2／挖掘物象的"另一部分"
Experience and Language

运用蝌蚪的尾部运动及群体的运动方向，以及容器中蝌蚪的数量变化来组织情绪

由生活中衣柜门的变化造成的节奏

《高等艺术设计课程改革实验丛书》
感受与语言／基础造型2／挖掘物象的"另一部分"
Experience and Language

5　课题五：材质观察

　　观察触摸体验各种不同的对象的质感，观察探索各种笔触、肌理在画面上的反映，观察材质对人的心理的反应称为材质观察。

天　珠

　　香格里拉是大家梦中向往的世外桃源，为了梦想成真一代一代人翻越千山万水去寻觅，功夫不负有心人，在云南的梅里雪山下，属都湖边找到了这片和平宁静的土地。我也来到梦寐以求的香格里拉，亲眼看到了有雪峰的大峡谷，参拜金碧辉煌充满神秘色彩的寺庙，游览了森林花草环绕的湖泊，接触了碧绿的草原、成群的牛羊，还看到了镶嵌在一片美丽中的天珠。

　　天珠是藏民喜欢佩带的首饰，它的材质是一种矿石，质地非常坚硬，颜色暗红与灰白相间，经加工后连成有花纹的彩珠项链和手链。听当地导游说**天珠接受了雪山的灵气能消灾辟邪给人带来好运**。一般到旅游区购买当地的特产、纪念品是一个不可少的内容，云南靠近缅甸盛产翡翠首饰，还有白族、藏族特色的各种银器、银首饰，再有各种样式的天珠。在香格里拉有许多商铺挂满了琳琅满目的珠宝首饰，让人看了眼花。我挑选了一**串天珠手链戴在手上**，看着手腕上的天珠脑海中泛起了一连串的思索。我从无锡乘飞机到香格里拉，途经昆明、大理、丽江，一路不断地和新鲜事物接触，登石林、爬玉龙雪山、草原骑马、游丽江古城、住五星级饭店、在藏民家联欢等等，这当中的许多内容是由事物的材质散发出来的，感受尤为突出。生活中任何物象的内容中的一部分就是材质，就是这些材质和人不同的组合才会散发出特殊的气息。俗话说：**人要衣装，佛要金装**。衣服的款式、质地、做工、档次不一样就会改变一个人的形象。同样用什么

天珠手链

笔者与女儿在香格里拉

68

材料建造房子就会有不同的特色。大自然面貌的形成也少不了材质内容：大海由海水、沙漠由沙子、森林由树木、石滩由石头组成。天天和材质内容接触的人，对材质的感受不仅是视觉上的不同，在心理上还有不同的价值取向：金银铜铁、绸棉麻涤价值不同等次就不同。另外，人类对代表生命旺盛的材质表现的红、光、亮持有好感；相反，对无生命力表现的毛糙、暗淡、软弱会讨厌。材质的内容还受文化因素的影响，不同地区不同民族对材质有着独到的见解。就拿天珠来说，它与玛瑙、翡翠、珍珠、钻石相比缺少珠光宝气，也没它们的价值高，但在藏民心目中是避灾驱邪会给人带来好运的宝石。

材质从绘画这个角度来说不仅是质的不同和外在表现的不同，还有由材质形成的"形象"不同，这个形象是指具体物象材质的搭配形成的比例与对比关系。如：香格里拉的草原是由草、帐篷、牛羊、马匹、人组成。再如：松赞林寺的顶是由金顶、蓝天、飞舞的乌鸦组成。也许是受大自然的启发，人在装饰自己的过程中也讲究材质比例、材质对比。从原始人佩带的贝壳到现代人的美甲，都是和衣服、皮肤形成大面积造气氛，小面积作点缀的形象关系。

材质观察的方向

同学们在以往长时间练习素描的过程中，对象的质感一直是观察描绘的重点，但仅停留在表现对象质感形象的像。这次训练要研究材质对造型语言形成的作用，挖掘材质深处的内涵。用眼睛去判断对象材质的种种表现往往是不够的，在观察的过程中用手去触摸或用嘴、鼻、耳去体验，才能较全面地感受它们然后作出判断。你们有没有见过影视作品中用牙用耳来检验金币真伪的画面？现在辨别真假货币也要用耳朵。有些同类的对象通过触摸会感到微妙的区别，有些对象表象的感觉与体验后的判断会有截

然不同的感受。一只苹果是甜还是酸要亲口尝一下才能知道。

画面的笔触、肌理是表现材质的手段,自身又是画面材质的表现形式。不同的笔触、肌理会与自己的经验相碰撞,会与自然界某种质感相联系,会产生相同的质感。因而在画面上尝试各种特殊的、超常规的笔触、肌理试验,观察其反应也是质感语言研究的方向。

材质的等级观念是人类在生活实践中逐步形成的,当然,随着科技社会的发展也在发生变化。不同材质的等级具有象征意义,这些内容是形象语言的一部分,为此在观察的过程中要注意生活中由材质引发出的形象语言。如:由不同材质产生的豪华、富贵与朴实无华,刚强与柔和。另外,有生命的物象其质的表现会有初生期、旺盛期、衰败期,不同期的外表形象会给人不同的感受并影响到其他物象,造成人对红光亮的东西持有好感(红光亮是质的反映,会给人带来喜悦、兴奋),而毛糙、暗淡、软弱会造成伤感。为此在观察过程中要注意不同材质对人的心理作用并化为丰富的语言词汇,在观察某一个内容范围物象的材质与材质之间有一个比例的内容,以哪一种材质为主就会形成哪一种基调。再有,多与少除了比例上对比外,材质本身也是互相衬托的内容。对比分对比的强度——性质对比的差异,比例对比多少、大小的程度,性质对比——异类对比,同类对比。

材质是物象的一部分不是全部,物象的其他部分发生了变化,质感也会产生变化。就天珠而言,原是矿石,经过加工后就融入了藏族文化。有些材质是大自然的造化,外表产生了变化给人的感受也不同,如:鹅卵石,再如:春夏秋冬变化的树木。因而,在组织形象语言时要注意材质和物象内容的有机结合,还可以用逆向思维的方法,有意逆向改变物象的性质来产生语言。

材质对比

《高等艺术设计课程改革实验丛书》
感受与语言／基础造型2／挖掘物象的"另一部分"
Experience and Language

不同的质感产生不同的气息

丝瓜筋当笔

记得我初学画时，我的老师带我到某个剧团去画布景，作画时让我感到惊奇的是老师用丝瓜筋、抹布当笔画树、画石头，非常有效果。现在重提往事的目的是启发大家可以用其他工具来尝试当笔，在纸上探索各种"笔触"及各种反应。另外，拓印也是一种非常有意思的方法，它可把物体表面的自然纹理或一些人物、物品表面的纹样转印到纸上。我曾经看过这样一篇报道：有个钓鱼者，**每次钓鱼都要把这条鱼拓印下来，记录他的"战绩"。** 生活中人们创造出许多留下痕迹的方法，如：蜡染、印章。我们也可以创造新的方法来发现和感受新的笔触、痕迹效果与感觉。

训练作业

（1）采用各种方式、工具、材料等手段，探索笔触、肌理变化，然后剪成六种形状（8开纸一张）。

（2）材质比例抽象处理与具象处理（8开纸各一张）。

（3）材质逆向组织并产生语言（4开纸一张）。

《高等艺术设计课程改革实验丛书》
感受与语言／基础造型 2／挖掘物象的"另一部分"
Experience and Language

生活的材质表现

学生作业

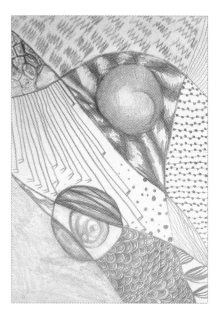

《高等艺术设计课程改革实验丛书》
感受与语言／基础造型2／挖掘物象的"另一部分"
Experience and Language

用轮廓、线条、色调、笔触技法变化物象的感觉

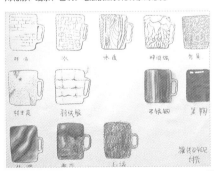
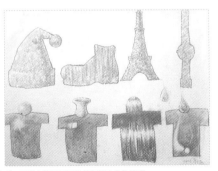
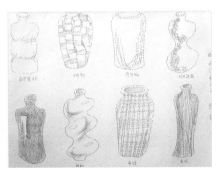

在相同的物象轮廓中，一、填入各种线条及线的组织；二、填入各种不同的色调及不同高光组织来变化质感

《高等艺术设计课程改革实验丛书》
感受与语言／基础造型2／挖掘物象的"另一部分"
Experience and Language

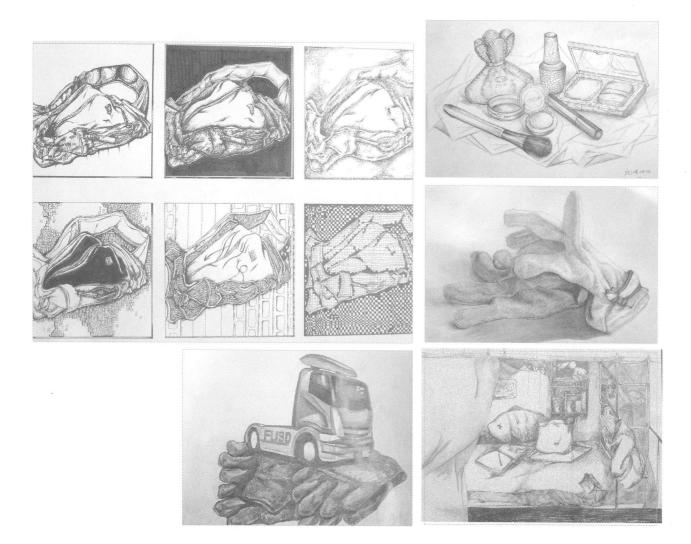

74

《高等艺术设计课程改革实验丛书》
感受与语言／基础造型2／挖掘物象的"另一部分"
Experience and Language

利用二层纸的不同性能（一层纸有透明度）表现材质的内容

利用不同的材料制造画面效果

《高等艺术设计课程改革实验丛书》
感受与语言／基础造型 2／挖掘物象的"另一部分"
Experience and Language

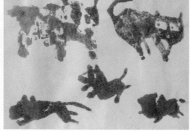

特殊效果制作探索

《高等艺术设计课程改革实验丛书》
感受与语言／基础造型2／挖掘物象的"另一部分"
Experience and Language

第三讲 把握形象语言中的对立统一

《高等艺术设计课程改革实验丛书》
感受与语言／基础造型2／把握形象语言中的对立统一
Experience and Language

对立统一是唯物辩证法的根本规律。大家都学过哲学,但今天我们研究的是形象语言(造型艺术)中的"对立统一",有虚实、紧松、动静三个课题。它们之间"对立"但并不"斗争",目的是为形象语言的传达服务,为美观服务,它们之间的对立实质是对比,是一种造型艺术的组织手段。虚实、紧松、动静存在于生活的方方面面,是生活现象,它又是为丰富形象语言,让人寻味的艺术处理。为此,需要通过观察通过研究,才能把生活与艺术糅合在一起,提升到艺术的高度。

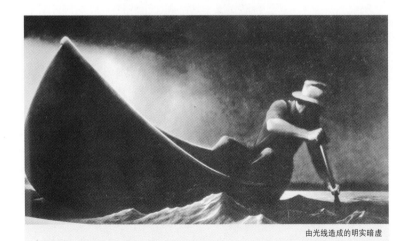

由光线造成的明实暗虚

1 课题六：虚实观察

观察生活中各种因素造成的"虚实"现象，观察"虚实"与绘画中虚实的联系，观察画面中"虚实"处理的反映称为虚实观察。

魔术师的化妆术

今天早晨的雾很大，眼前世界白蒙蒙的一片，远处的建筑只剩下了淡淡的轮廓，近处的树木变成了黑黑的剪影，来往的车辆开着车灯，只有身边的人群才能看清各自的面目。白茫茫的雾天是一种气候现象，一年遇到的次数并不多，但我每次遇到总感到有些兴奋，四周的一切似笼罩在纱幕之中，变得迷迷糊糊，似乎来到了另一世界，这就是大自然的魔术。雾慢慢地消失后雨又下了起来，蒙蒙细雨中倒映着似是而非的树木与建筑，各色的雨伞、雨衣镶嵌其中，眼前的景象又变了样。夜晚黑幕降临，黑色把万物连成一体分不清你还是我，这时候的大自然又借助人间的灯光变化自己的晚装。在上班下班途中我欣赏着大自然的化妆术。

大自然是我们的老师，它有意通过演示各种变化来启发我们，让我们去思考，变得聪明而获得灵感。再看在晴朗的天气里，大自然又用阳光把万物化妆成"阴阳脸"——一面受光，一面背光，还拖出一抹投影。亮部清清楚楚，暗部模模糊糊，真是变化多端、韵味无穷。大自然化妆术的奥妙就是"虚实"，雾、雨、雪、黑夜、阳光等等仅是大自然化妆盒中的颜料。

虚实观察的方向

"虚实"是任何艺术的处理手段，而各种艺术有各自的"虚实"样式。

作为视觉艺术来讲"虚实":一是形象塑造中"虚实"关系,二是形象语言传达过程中"虚实"关系,两者互相联系又互相依存。

绘画中的"虚实"一般是指画面某一形象(具象)的清晰度和完整度,清为实模糊为虚,完整为实不完整为虚;对抽象的形象来说,外轮廓明确为实模糊为虚,色彩纯度高为实纯度低为虚,明度深为实明度浅为虚。这些"虚与实"程度不同"虚实"也不同。从艺术传达来说,直接传达为实,间接传达为虚,省略为虚详实为实。作为绘画来说,"虚实"除了是艺术处理手段外,又是艺术的外在形象,也就是说作为具象绘画中的"虚实"形象,它与生活中各种事物形象的变化所产生的"虚实"形象息息相关。

生活是创造画面"虚实"形象的源泉,**生活中的万物在我们眼中产生"虚与实"变化是由事物周围的种种外在因素造成的**,把生活中的各种因素造成的"虚实"现象作为我们观察的一个专门的方向,称为"虚实"观察。

首先,生活中的物象因受气候的影响产生"虚实"形象,如雾天,万物像蒙在厚厚的纱幕之中,能见度极低造成虚象,但雾天也有相对明确的实象,在一二米之内的景物的外形与远处雾中形象相对比之下形成的深色的剪影称为"实"的形象。雾中、雨中都因能见度低而产生相似的"虚实"形象,而因能见度差异"虚实"形象之间也不同。第二,受时间的影响产生的"虚实"形象,如:清晨、傍晚,万物如披上了薄纱,物象的内外轮廓因模糊不清而变成"虚"像,反之白天的物象就是"实"。到了晚上又似乎被染上了黑黑的颜色,如果没有灯光、月光万物似乎就会消失,在月光下近处的物体还能辨认,这种"虚"像与上述"虚"不同之处就是色调变深。第三,受各种强光线的影响造成物体的"明实"(受光面)、"暗虚"(被光面)两种现象,强光主要指白天的太阳光及晚上室内的灯光。物象

由水造成"虚的形象"

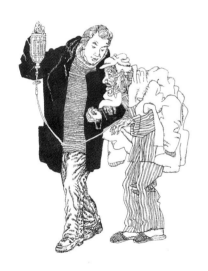

的受光部分因形象内容清晰而显得"实",背光部分因模糊不清而显得"虚"。第四,物与物对比之下形成的强弱关系产生的"虚实"形象,如物象之间的色彩相比鲜艳颜色强而"实",灰色弱而"虚";色调明度深浅相比,深强而实,浅弱而虚;物象之间的距离相比,近而强实,远而弱虚。第五,物与物之间主次关系形成的主实次虚,对象的主次是由人而定,当人的视点落在主要的内容上,周围的其他物象会变得相对模糊而变得"虚",这是由人眼的因素造成的。第六,由人的眼睛的视力造成"远处"的东西看不清而虚,近处清而实,透视关系中的近大远小形成的近实远虚。另外物体的完整形象和非完整形象能产生"完整"实和"非完整"虚(不完整程度越低就越显得虚)之感。生活中的非完整形是由另一物体或几个物体遮挡某个物体造成的,遮挡的程度越多物体的特征就越弱,观者难以辨别,就会产生虚的感受。还有,心理上对生活中那些松、软、轻的东西感觉为"虚",对紧、硬、重的东西感觉为"实"。上述种种"虚实"都有一个外在的形象。而人在生活中人与人之间的关系、人与社会之间的关系、人与自然之间的关系所产生的"虚实"感觉是由我们用心感受到的,与上述的"虚实"内容有区别,感觉的方向也不一样,它是间接地从人的行为动作、语言表达、身体状况等,把人内在的"虚实"表达出来,如通过一个人的工作态度,待人接物感觉人的"老实"和"虚伪";通过人的言谈话语察觉人的"谦虚"或"实在";通过身体状况可反映人的"壮实"和"虚弱"等。

生活中的"虚实"形象是通过观者的比较产生的:A.是通过所看范围互相比较产生"虚实"形象。B.是通过不同时间段观察对象由某种因素产生的形象然后进行比较产生的"虚实"形象。生活中人的心理感受到的"虚实",也是通过比较产生的,不过比较的尺度内容不一样,形象的"虚实"主要以清晰度、强度、完整度为比较内容,而对人的虚实心理的

《高等艺术设计课程改革实验丛书》
感受与语言／基础造型2／把握形象语言中的对立统一
Experience and Language

"感受"是以道德标准、价值观、世界观来衡量人的行为动作的"虚与实",这种虚实的外在形象可以是"实"也可以是"虚",而传达是由形象的内容来决定而不是外表,因此有别。

　　生活中形的虚实到心灵感受的虚实是艺术形象(美术)艺术的虚实之源,为此把它作为一个观察内容是有价值的。画面中的"虚实"处理及具体造型上的虚实处理虽然可以从前人那里学到,但归根结底还是在于生活,观察生活中的"虚实"目的是不断向生活吸取营养。作为美术来说"虚实"既是一种艺术的处理,又是塑造形象的一种方法,它们是产生艺术语言的重要手段。而"虚实"对具象绘画来说都要体现在具体的物象上(抽象的东西也要与人的心灵的内容相吻合),生活中的物象本身存在"虚实"形象,生活本身也存在"虚实"的内容,而"虚实"作为艺术手段,它的任务不是模仿生活,而是巧妙地与生活相结合并化为艺术语言。我们从生活中吸取"虚实"的养料,实质就是巧妙的结合,生活中的虚实形象是我们艺术语言的载体。"生活"是我们的作品通向观众的渠道,生活中的种种因素在改变着物象的"虚实"外表,因此生活中的物象"虚实"形象是在改变之中。人对"虚实"的感受是丰富多彩的,这样画者在"生活是在变化的"的基础上通过技术创作出新的"虚实"样式,观众会依据生活经验来接受,如果被观众接受的画面语言与画者的意图不相吻合,这种传达就是失败的。(作为没有传达目的仅是一种表现样式的艺术可以存在,存在的价值在于给观众想像的自由)对于有传达目的绘画作品的作者,必须要有丰富的生活感受,各种形象的积累包括物象的"虚实"变化,然后把自己的艺术与生活中的某些能与艺术相结合的载体巧妙地结合,这样一来才能达到传达的

明暗虚实形象

目的。为此我们必须注重对生活的观察,把生活中的形象作为画面(艺术)形象的参照物并把它们糅和在一起,化作能起传达交流的语言,这就是我们观察生活的目的所在。

生活中物象的"虚实"形象是由各种因素造成的,这些因素自身也有形象,所以物象的"虚实"外表是一个复合的形象。不同的因素与某物象相结合,形象不同感觉也不同,不同的物象与同一因素相结合的形象不同感觉也不同,如雾加某东西、烟加某东西、雨加某东西等。作为物象来说它们生存在各种能让它们产生"虚实"形象的因素的环境之中,变化是丰富的,感觉是无穷的。从观察"虚实"的角度来说,我们的重点:一是各种"虚"的形象变化。二是各种"虚实"组合变化。然后去捕捉它们所产生的感觉,如:同样一个少女人物,她和黑夜结合,感觉像是个幽灵,而和雾结合就似仙女。"虚"造成对象模糊不清,使许多内容"消失",有时甚至物象局部的外轮廓也"消失"了并与另一物的外轮廓相连,产生一个"新"的"陌生"形象。**模糊不清的"虚"形象因它的不确定性,往往让观众的想像扩大**,联想的方向也会有种种变化。生活中因"虚"的因素不同,程度不同,产生的感觉也不一样。一般地说生活中的"虚实"形象总是互相组合在一起,有虚就有实,但因受不同因素的影响,在某个内容范围内"虚实"就会有不同的比例、不同的对比强度,如:1.光照射下的明(实)暗(虚),因光源方位不同,明(实)暗(虚)形象的比例也不同。2.光源强度不同物象明暗对比强度不同,虚实对比的强度也不同。种种"虚实"的变化会产生种种不同的感觉,这种感觉是产生形象语言的基础。

《高等艺术设计课程改革实验丛书》
感受与语言／基础造型 2／把握形象语言中的对立统一
Experience and Language

 物象的虚实变化与物象的自身变化，与通过"运动"观察获取的形象变化相比有其特殊性，因物象的"虚实"变化是依赖于外界各种因素而形成，似乎是大自然对物象的"艺术再加工"，有意让画者获取灵感，为此古人云"师法自然"。

 画面的"虚实"与生活中的"虚实"是有区别的，它是由无数的艺术家通过绘画实践获得的经验形成的艺术手段及造型方法，而生活中的"虚实"是一种现象。因画面有其自身的特殊性，如画是有尺寸的，展示范围是有限的，从而产生了画内画外的两者关系，同时又产生了**画内是"实"，画外是"虚"**。画内画外是相互联系的，通过画面的某个物联想到另一物，或从局部联想到整体，这就是"虚实"相生，画面是由画者来主宰，舍取自由。中国画中常见的有画鱼不画水的画面，水由观众来联想，这种图像为"实"，空白为"虚"，这种"空白"的"虚"不等于无，中国画中讲究通过"实象"联想到内容外，把"空白"看作空间，画中的图像与空白各占的面积形成的大小从而产生语言。另外图像的外形分割画面（空白处）后产生负形，因此"虚而不虚"。绘画艺术因自身的局限性而对生活中那些无形的"东西"，如声音、味道、风、人的心理活动等只借助于其他形象间接地表现出来，为此直接表达为实，间接表达为虚。生活中有些内容可以用某形象直接表达，也可以用另一形象间接表达，但画面的效果却不一样，如结婚，可以画以人为主的喜庆场面，也可以画贴着窗花和喜字的窗加上**一对飞舞的喜鹊**，那种以场景为主的画面。生活中还有些有形的东西因不雅，与人的审美标准不符合，只能用间接的手段来表达。再有画面的容量及内容的主次关系，需要主要内容表现详实，次要内容省略，因而详实为实，省略为虚。

 画面中用来塑造形象的"虚实"是由技术因素造成，它包括工具、材

料及各种不同的绘画技法。这些技术，一是靠继承前人的技术；二是在实践中产生新技术；三是生活的启发产生新技术。技术应通过一段时间训练才能掌握，技术是保证艺术样式存在的前提，是产生形象语言的必要条件，但艺术和技术是融为一体的东西，不能割裂开来。无论是艺术处理中的"虚实"，还是塑造形象的"虚实"都离不开对生活中"虚实"形象的观察。

训练作业

（1）观察由气候条件造成的各种"虚实"形象。

（2）观察由时间造成的各种"虚实"形象。

（3）观察各种强光线造成的明实暗虚的各种形象，观察物象之间对比下形成的强弱关系所产生的"虚实"形象。

（4）观察物与物之间主次关系形成的"虚实"形象。

（5）观察物与物之间因遮挡而形成的"完整实""不完整虚"的"虚实"形象。

（6）通过观察积累，把某个对象与周围不同的"虚实"因素进行组合练习，要求产生不同的感觉。

（7）通过观察积累，组织虚实比例不同的画面。

（8）画面"虚实"相生处理练习。题目：抓小偷。

（9）用漫画手段，把生活中观察到的人的行为、动作的"虚实"表现出来。

《高等艺术设计课程改革实验丛书》
感受与语言／基础造型 2／把握形象语言中的对立统一
Experience and Language

学生作业

利用投影与人物的巧妙结合来变化明暗"虚实"的形象

《高等艺术设计课程改革实验丛书》
感受与语言／基础造型2／把握形象语言中的对立统一
Experience and Language

《高等艺术设计课程改革实验丛书》
感受与语言／基础造型 2／把握形象语言中的对立统一
Experience and Language

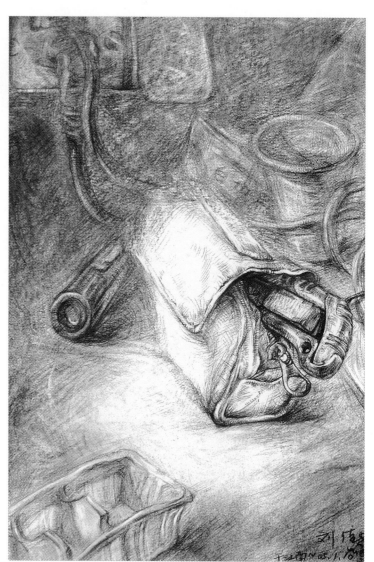

《高等艺术设计课程改革实验丛书》
感受与语言／基础造型 2／把握形象语言中的对立统一
Experience and Language

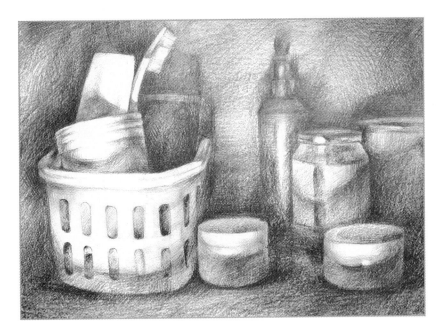

因明与暗的组织及各种形象的组织形成一种静态

2 课题七：紧松观察

观察体会生活中物象自身以及物象与物象之间的紧松变化规律，观察画面中的笔触、形状、组织中紧松变化的反映，观察和体会生活中不同内容形象的紧松变化、紧松比例与对比造成的感觉，称为紧松观察。

蝴蝶结

紧松是生活中常能见到、体会得到的内容。如：在座的有几位扎辫子的女生最有体会。每天对着镜子梳理着松散的长发，然后用发圈或发夹把头发扎紧造一个"马尾"样式。还记得我小时候见过姐姐、妹妹梳着长长的"麻花"辫子，发梢处用丝带打个蝴蝶结，前流海松松的，辫梢也松松的，其他部分却是紧紧的，很是欣赏。扎辫子的蝴蝶结属"活结"，它既能扎紧辫子又容易解开，造型还好看。**打开蝴蝶结让长长的头发松懈下来**，女孩们面对镜子审视梳理着头发的变化，这是多么入画的形象啊！

我猜那些梳短发的女生以前也曾经梳过辫子，也有紧松的体会和视觉上的感受，请问：为什么要剪短发？

（回答）怕麻烦，省事。

头发是我们形象美的部分。再问：怎样的发式好看？

（回答）自己喜欢就好看。

对美感的追求是有个性的，在座同学的发型各式各样，但也有受时尚影响的。有紧紧的、松松的、有紧有松的，不同的紧松变化，你们看了有什么感受？

紧松观察的方向

生活中人们对"紧松"的感受与认识有各种各样。如紧身衣的"紧",宽松衫的"松",它们的"紧松"是指衣服与人的身体之间空隙的大小及身体对紧身衣与宽松衫的反映,与因衣服的大小穿在身上产生不舒服的紧与松是两种不同的感受。再如把两根绳子打个非常紧的结,这种紧会延伸出"牢固"之意。居住的环境因空间大会觉得宽松,会产生舒畅之感。因此,不同对象的紧与松,生理、物理、心理的感受是不一样的,紧与松是由物质对象与人的状态产生出来的,它们有外在的表现样式可被我们的双眼发现。把生活中有紧与松内容的对象作为观察的一个重点,可称为"紧与松观察"。

紧的一般含义是指:(1)物与物之间空隙少,无空隙就会显得紧,相反就会显得松。(2)物体在运动中遭受阻力和对抗力时会显得紧或产生紧,相反会感觉松。(3)物体的质感柔软,分量轻,会显得松,重而硬的东西就感觉紧。(4)运动中的物体速度的快会显得紧,慢就显得松。(5)物与物之间的运动方向,力的方向往中心或一点靠近时会显得紧,相反会显得松等等。心理感受同样有许多,如:工作的性质和强度会决定工作状态的紧张程度,休闲的内容决定状态的松弛程度,人与人之间的融洽和不协调造成关

系的轻松与紧张，生活节奏的快慢造成紧张与松弛等等。为此，生活中有各种各样"紧与松"的形式或形象是我们观察的对象。

以生活中"紧与松"的形象为观察重点，其目的是为造型服务的。生活中的"紧松形象"需经过画者的手才能转化为画面形象，画面紧与松形象的形成需要技术来解决，技术是在画面实践中产生的，在实践过程中用比较的方法来观察画面上的各种反映，从中把握紧与松的语言。一般来说画面上产生紧与松同样与生活中物与物相应地有一个形与形空隙之间有无和大小的内容，其不同之处在于画面形象与画面边框的连接会产生"紧"，相反会产生"松"。画面所指的形象除了模仿生活中的形象、想像出来的形象、无具体内容的形象，还应包含抽去内容的外在形式，如：点线面、明暗、色彩等。而画面中形象产生的动感、阻力、对抗力、轻重、软硬、快慢及运动方向等都是通过技术手段产生的"幻象"，由这些"幻象"造成画面的"紧与松"感觉。

从画面上看，造成画面"紧松"感觉的技术因素，有以下几点：(1)手的动作变化，工具与纸的性能变化，造成画面的紧松。一般地说手的动作相对快，手势轻松，提多按少，手中笔杆作倾斜状，这样产生的**笔触浮于纸面**，感觉就会飘动而轻松。相反，手势紧而重，速度慢，手中笔杆呈垂直状，按多提少，笔触与纸面咬得牢，感觉就会重而紧。(2)各种纸（材料）、工具的性能不同产生紧与松。如：笔中所含的水分的多少，在纸上运行的快慢会产生紧与松，如：中国画中的生宣纸反应最敏感，过于湿的笔，因渗化造成笔触的松。含水分少的笔在纸上运行快，纸的吃水量少，而产生枯笔，感觉也会松动。再如：画素描的铅笔有软硬之分，硬笔画出的线条易咬住纸面，线条感紧，软笔则相反。当然软笔在手中用力大，线条也会咬紧画面，这是力的作用。笔在手的动作下形成的画面上的线条、笔触，能记录手运动的快慢，当然这种快慢无法用精确的时间来认定，但通过画面上不同线条的比较，能判断谁快谁慢。

笔触产生的紧松感觉

《高等艺术设计课程改革实验丛书》
感受与语言／基础造型 2／把握形象语言中的对立统一
Experience and Language

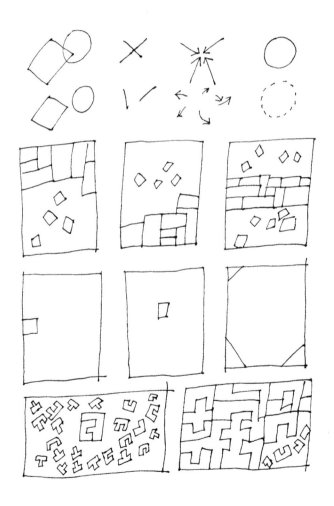

表现轻与重的形象时，一般用深色调来处理重量，但浅色调中，通过浅色笔触反复重叠，也可产生重量。另外重量的产生主要因素是腕力和臂力在绘画过程中使用力度大小，用劲按下的笔痕容易产生重量，那细小的笔触需要内力才能产生重量，相反就"轻"。上述这些形成的松紧、轻重、快慢，都与手的动作、工具、材料相关，需在实践中将三者相结合并通过各种相应的变化发现。在实践中我们还会发现，画面各种形象组织中产生的紧与松关系，如："面"形象重叠会造成紧凑感，面与面之间没有空隙会产生"紧"，面的边缘线简洁（倾向于直线）会显得紧，反之会显得松。"线"形象相互交叉连接显得紧，线与线之间不相连接，线的运动方向不往一点集中会显得松。点与点之间意相连，"气"相连，点形的统一，运动方向的一致，或向一点集中，会显得紧，相反会显得松。另外，被画的主体形象所占画面面积小，画面会产生空灵松动，相反或"超出"画面（被画面遮挡）会显得"紧"而膨胀。

紧与松对于画面来讲是一种对比关系，这种对比程度不同形成画面的各种紧与松节奏。画面中紧与松的各种不同组织会产生不同的情感，哪里需要紧哪里需要松成为服务于内容与形式的画面布局。从画面的构成样式来看可分中间紧，四周松，上紧下松，下紧上松，右紧左松，左紧右松，或紧松相间，

《高等艺术设计课程改革实验丛书》
感受与语言／基础造型2／把握形象语言中的对立统一
Experience and Language

或以松为主，也可以紧为主，形式是为内容服务的，可依据不同的内容任意变化紧与松的关系。

对于具象绘画来说，画面上的紧与松都要有自身的载体，与生活中某一物体感觉相一致，如：画面上蓬松的草地与生活中的草地的感觉相同。生活中有无数的不同物象组成种种不同的紧与松形象，为画面提供了紧与松的内容和可选择的紧与松的对象。生活中的不同片段其紧松关系的比例会不同，所产生的感觉也不同，如一片草地加一群羊，屋顶的瓦群加一只麻雀，工地上的金属脚手架加松软的泥土等等。为此在观察紧与松的过程中有一个比例内容。此外生活中的物象因受某种因素的影响紧与松也会变化，如雾天的物象会显得松，冬天掉了叶的树与夏天茂盛的树相比也显得松。这些变化会给我们带来更丰富的紧与松的感受。作为画者自身来说，可凭自己的意愿在画面上重新组织和处理形象的紧与松关系。"紧松"本身存在于生活中，它又是塑造形象的一种手段，当画者驾驭两者的关系时，必须把握住你要表现的意境和情感。紧与松的变化是一种节奏关系，能为情感服务，"紧松"与情感之间的关系很难用语言讲述。一般"紧松"都要落实到具体的形，点线面、明暗、色彩及被描绘的具体的物象身上，它们之间不同的紧与松组织传达的意思方向也不同，如松动的线条会产生跳跃、热闹，但也会产生衰败、冷落等感觉。紧与松落实到具体的对象上所产生的语言会更丰富，其原因在于组织紧与松的各种不同材料及画者手的动作等因素。因此我们为了把握住"紧松"为造型服务这一目的，需在观察中捕捉生活中的紧与松形象，在绘画实践中发现画面中种种紧与松现象并总结画面中产生的种种"紧与松"的经验，通过这些来提高我们的造型能力。

笔触产生的紧松感觉

训练作业

（1）观察物与物之间的空隙、阻力、对抗力、软、硬、轻、重、快、慢方向的集中、分散造成的紧松关系。

（2）观察生活中紧松对象组织及产生的各种感觉。包括：内容组织，比例组织。

（3）尝试各种工具、材料及手的各种动作变化（轻重、快慢），观察笔痕的松紧关系。

（4）练习各种画面结构、布局的各种紧松关系。

（5）练习画面中各种"点线面"组织所产生的紧松关系。

用"紧松"语言来传达心理的"紧张"与"松弛"。题目：①危险；②郊游；③舞会。

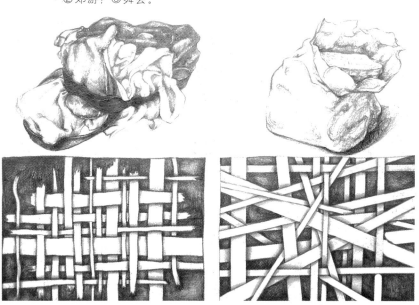

《高等艺术设计课程改革实验丛书》
感受与语言／基础造型2／把握形象语言中的对立统一
Experience and Language

学生作业

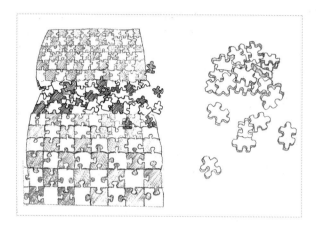

形象的挤压产生紧，相反产生松

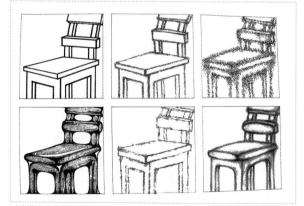

由制作方法产生紧松变化

用粗线强化紧的感觉

《高等艺术设计课程改革实验丛书》
感受与语言／基础造型2／把握形象语言中的对立统一
Experience and Language

速写本上的"紧松"语言研究

用涂满色调的形象产生紧

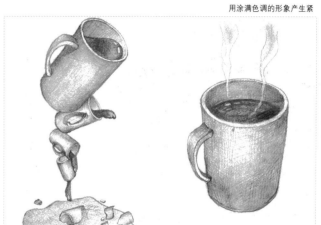

《高等艺术设计课程改革实验丛书》
感受与语言／基础造型 2／把握形象语言中的对立统一
Experience and Language

《高等艺术设计课程改革实验丛书》
感受与语言／基础造型 2／把握形象语言中的对立统一
Experience and Language

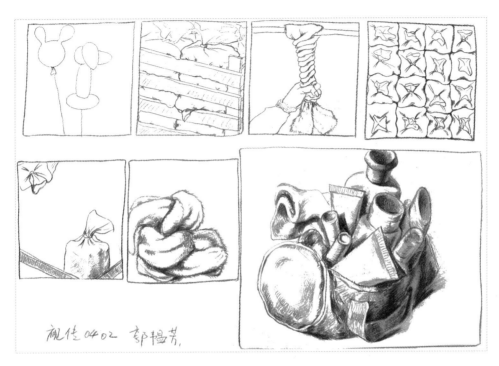

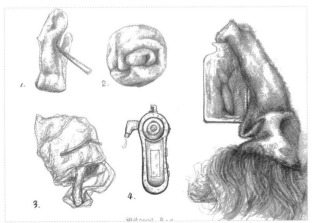

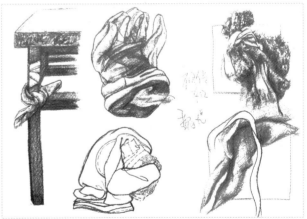

3　课题八：动静观察

观察生活中各种动静现象，观察生命物体运动变化的规律，观察非生命物体的运动变化规律，观察静态物体产生动感的规律，观察画面中各种形态产生动态的规律，称为动静观察。

夜晚的闹钟

不知同学们是否喜欢听夜间闹钟的"滴答"声、夏天青蛙的"呱呱"叫声或秋天草虫的"唧唧咀咀"的鸣声。我家住在梁溪河畔，夜晚时常有货船发出"吧吧哒哒"的马达声，这些声音听惯了就成了一种催眠曲，宁静的夜晚有了这些声音才显得宁静、协调。

声音是物体运动无形的轨迹，无声的静是物体运动间隙中的一种表现。动是生命的特征，不同程度的动表示了生命的旺盛或衰弱。无生命的物体在外界各种力的作用下会动，会发出声音，会产生生命感。

在我们眼中有生命物体的静止状态和无生命物体的静止状态，是因它们"重心不稳"（视觉感受）或轮廓的弯曲或人的意念（动的联想），使物体的形象会产生动感。不同事物不同程度的动静表现，从形式到内容是丰富形象语言的材料。动静是造型艺术中的一对矛盾，通过动静相互对比、相互衬托使动静相生是一种艺术处理手段。

动静观察的方向

绘画是静态艺术，它所展示的任何运动中的形象都是静止的。一幅画中描绘的走路姿态或跑步动作的人物，不会向前动一步。唯有"卡通画"在专门的技术及媒体的作用下，才能使画中的物象真正"动"起来。但静态的绘画艺术却能产生"动感"，一幅有"动感"的画，似乎就有了生命。

绘画中的"动感"是一种"幻觉"，它是人的一种视觉经验的反应，生活中人依靠自身的感觉系统不断地感受世界和认识世界，世界万物的变化由眼睛搜集，储存在头脑之中。每当观众发现画面某个形象与头脑中的形象相近似时，就会做出判断与联想，因此，"动感"是由观众赋予的。但是一幅画中展示的某一种特指动态形象如果和观众头脑中的那个形象不一致，交流就会有障碍，就不会产生所谓的"动感"，观众就会说"画得不活"。

绘画是通过形象语言与观众交流的，形象语言是否正确，直接影响到交流是否畅通。而正确的形象首先是源于对生活的观察，其次是技术上的塑造。生活中人对自身的动态变化最熟悉，人的一举一动一般都会传达出某种意图，而完成一个动作是有时间性的，从开始到结束，有一个变化过程。而作为绘画展示的仅是一个瞬间，选择哪个瞬间的动作形象，能否正确地传达出动作的趋向及意图，成为画画人观察及造型的一个研究内容。

一般而言，人体动作可分为局部运动、全身运动、轻微运动、剧烈运动，在观察过程中要选择一个某瞬间的、有代表的动作形象。第一是要把握动作的意图。第二是要把握动作的方向。第三是要把握可动部分的方向组织及组织形成的造型。第四是要把握人体的重心变化，如动作微妙，变化幅度小，重心变化也小；运动剧烈，动作幅度大，重心不稳。第五是在运动过程中，人物脸部的可动部分的运动已上升到人的神态与表情，而这些神态与表情与人体的"动的内容"有着密切的联系。第六是人的"另一

部分",如服装道具、装饰品等,也与人体动作有着连带关系。

"动"是一种生命的象征。生活中有些有生命的物象在短时间内无法看到其动态,它的表现是静态的,而这些静态的东西在人的眼中却也充满着"动感"。生活中那些无生命的东西静止地摆放在那里,有时视觉中会感觉它们在"动"。这是在观察过程中对静态物体产生"动感"研究的一个内容。静态物体产生动感的主要因素是人对对象认识后所产生的一种"动"的意念并投射在被观察的物体上,如植物一类。有生命的物体很难看到它自身在动,但因认识到它们是有生命的东西,就会意识到它们能动,从而产生"动感"。那些无生命的东西是一种静态物体,但有时它受外界力的影响也会动,从而在感知它能动的人眼中也产生"动感",这是人的心理作用。但静态物体产生"动感"在视觉上还需有以下条件:一是其重心及形象重心不稳;二是形象的轮廓线及线形象弯曲多或变化方向多。与此相反就会产生一种静态之感觉。

动与静是一对矛盾,"动与静"感觉的产生需要两者间的配合才能相生。在相互配合的过程中有一个比例多少的问题,一般说谁占比例多就倾向谁,如静悄悄的夜晚加上走动的时钟的配合,会显得更宁静;喷涌的泉水中配有静止的石块,会显得动感强、速度快。

静是一种美感,是生命的间隙状态;静是人的一种生理需要,又是一种精神需要。用形象语言传达"静态",相对"动感"来说要难些,其原因是在视觉上以水平状最为静止,其次是垂直状,再次是缓慢的沉重的形态感觉静,变化统一简洁的形象靠近"静",黑色、白色、灰色接近"静"。而生活中的形象的色彩都是千变万化的,为此需通过画者在观察过程中戴上有色(专业)的眼镜来进行整理,再经过技术加工才能制造出传达"静态"的形象。

静还有其另一种含义——无声,相反"动"延伸出"闹之意"。而无

声并不等于不动，动也不等于有声。对动与静的理解，既有其对象的原因，又有人对其的心理作用。这两点对于画者来说是非常值得注意的。一般说以人为对象或与人有紧密结合的对象只要"一动"就会显得热闹，如一群人与一片树木相比较，是人闹而树静。又如：在一幅人多或动物多的画面上就会有热闹的气氛，如果一幅无人或无动物的画面就会显得宁静。人对画面的各种反映是生活经验的反映，动与静的感觉也是如此。对黑夜、睡着的人的感觉是静，对舞厅、麻将的感觉就是热闹。生活中的形象对于无声的绘画来说在传达动与静、有声与无声的内容时起着作用。但人对于抽去内容的形状、色彩、明暗、空间等也有视觉上的感受及心理上的反映，这些感受与反映是从生活中来的，如：水浪形成的曲线形象转嫁到其他物体的外轮廓线上，人们就会对这种弯曲的形或线有"动感"的反映。

上述这些动与静的内容，作一个观察方向，称之为"动与静观察"。画画人在观察"动与静"的过程中，必须了解画面上所产生的"动与静"的要求及因素，这样就会拥有一双专业化的眼睛去捕捉动与静的形象。

在绘画实践中，我们会发现笔触的快慢、柔和、强烈与画面的形象产生动与静有着直接的关系，因此在绘画过程中对画面的各种因素反映的观察也是重要的环节。

训练作业

(1) 画一组被风吹动的东西。(8开纸)
(2) 用砖的形象来组织动静两种感觉。(8开纸，两个画面)
(3) 用明暗语言表现宁静的夜晚。

《高等艺术设计课程改革实验丛书》
感受与语言／基础造型 2／把握形象语言中的对立统一
Experience and Language

学生作业

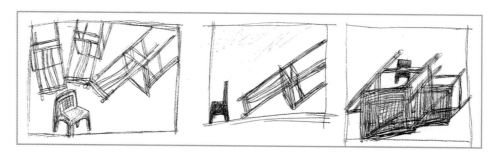

《高等艺术设计课程改革实验丛书》
感受与语言／基础造型2／把握形象语言中的对立统一
Experience and Language

利用手套的"可动性",组织变化形象的动态

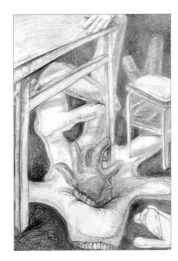

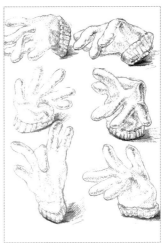

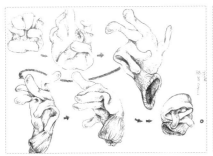

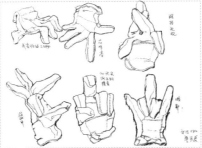

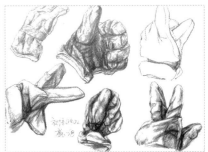

《高等艺术设计课程改革实验丛书》
感受与语言／基础造型 2／把握形象语言中的对立统一
Experience and Language

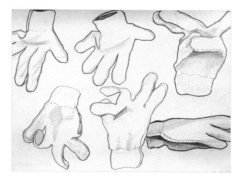

《高等艺术设计课程改革实验丛书》
感受与语言／基础造型2／把握形象语言中的对立统一
Experience and Language

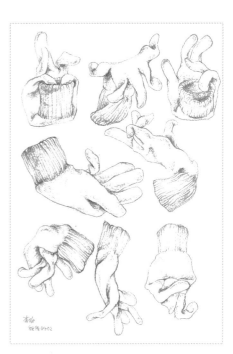

109

第四讲 形象语言中的组词组句

《高等艺术设计课程改革实验丛书》
感受与语言／基础造型2／形象语言中的组词组句
Experience and Language

"此情无计可消除，才下眉头，却上心头。"这是词人李清照《一剪梅》中的结句，是描写相思之情的点睛之笔。从下到上，从眉头到心头八个字写出了真切的感受，描绘出了生动的形象。诗人词人们锤字炼句反复推敲，除了声律、文采与内容匹配外，我认为主要是诗人词人们心灵与生活的融合。"下对上，才对却，眉对心"，它们之间的组织都是从生活中来的，是作者自身的体会、观察、感受的结果，有了生活，形式的作用才能发挥，当然，具备诗的形式知识才能把生活与诗的格式巧妙地结合起来。

形象语言与文学语言相同，要通过组织单词创造生动的句子，通过组织句子创造生动的文章。如何来组织，归根到底还是生活，要向生活索取。造型艺术通向生活有自己的渠道。夏天，大家喜欢戴墨镜上路，墨镜的镜片有多种颜色，绿色、茶色、蓝色、淡紫色等，戴上了墨镜眼前的景象就会"变色"。美术知识就是有色的墨镜，只有戴上墨镜才能从生活中看到符合造型要求、生动感人的形象和形象组织，这些是用形象语言说话的基础。艺术不是照搬生活，艺术应该高于生活，是艺术家对生活的提炼上升到艺术境界。高的具体何在？在于处理组织的个性化、趣味化。个性化绝对不是脱离生活的自我表现，是"我"对生活的独特感受，是"我"的心态、爱好、知识结构与生活连成一体而形成的形象趣味，从形式到内容有机趣、谐趣、意趣、理趣。

1 课题九：抽象观察

用"专业眼光"去剥离生活中物象的外表，去观察生活中符合绘画要求的生动"绘画形象"；用"专业眼光"去观察生活中物象的形式内容；用"专业眼光"去观察生活中物象形式内容的独立性与特殊性，称为抽象观察。

X光照片

不知同学们有没有看到过X光照片，我想摔坏过手脚的同学肯定见过。X光拍出的手脚形象照片是看不到人的皮肤、肌肉的，看到的是**手和脚的骨架**。我曾听说过也有具备类似X光功能这种特异功能的人，他（她）能用眼穿透衣服、皮肤等，看到别人看不到的人体骨架、五脏六腑。其实我并不相信，但我相信画画人应具备一双"透视眼"，能看到别人看不到的东西，能"抽象地看"。

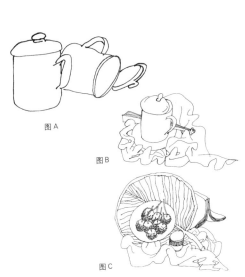

图A

图B

图C

抽象观察的方向

画者从观察到画的过程中，自觉地进行着一种特殊的抽象实践，在"线条观察"中抽取了对象的"线的部分"来进行"线造型"就是一例。所谓抽象观察就是指在观察过程中抽出对象的某个方面进行重点的观察研究。画者的抽象实践活动是由低级向高级发展的，低级阶段是纯感性的，只是把对象"象线"的部分取出来进行造型。从另一角度来讲线造型的低级阶段是由某种工具的局限性造成的，这种抽象活动是在下意识中进行的。随着实践量的增多，画者对工具、材料及手的动作等多种因素作用下所产生的不同线条及不同线条所产生的感觉等经验的积累和总结上

《高等艺术设计课程改革实验丛书》
感受与语言／基础造型2／形象语言中的组词组句
Experience and Language

升到对线的"理性认识","线形象观察"有了质的飞跃。具备了线的知识再去观察,这时的观察从开始到观察结果,整个过程是理性的,因此美术中的抽象观察的特殊性在于观察过程中要求画者对美术知识的掌握并具有一定的绘画经验,这样才能把对象的内容搁在一边,而去看"绘画化的形式内容",如不同的线、不同的线组织、不同明暗、不同明暗组织及色彩、形状、体积、空间等等,所以美术观察必须与美术知识、美术实践相结合,提高美术观察能力也在于观察、知识、实践反复交替,逐步获得。图A是用钢笔线画的杯子形象,画面上线条的轻重是由一种下意识产生的,但轻重的线条所产生的视觉信息是画前没预料的,因而获取了对线的新认识。图B是掌握了线条粗细、快慢,能产生重量,质感的经验,然后去观察描绘的不同对象所产生的画面形象。图C是积累了实践经验、线描知识后所描绘的对象,画面中的线条不仅是圈划对象的轮廓,描摹对象的"线形象",而是去完成形式内容的任务——1.对象形的组织任务;2.负形的组织任务;3.线的组织任务;4.线条的自身形象等等。随着经验和知识的不断丰富,观察和描绘水准会进一步提高。

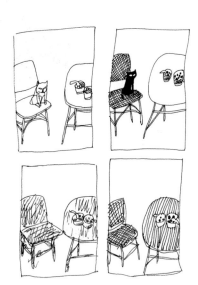

作为一幅画来说它是包含许多内容的一个整体,它自身的构成有其自身的规律,是区别其他的标准。绘画不是对自然的模仿,自然界万物要成为绘画形象,必须要按绘画的要求加以改造。绘画形象不再是对象,对象仅是绘画艺术的载体,为此要把对象转换成绘画形象,在观察过程中应拥有美术知识和经验,戴着"有色眼镜"去看。绘画中各种画种有其各自的要求,上述"线条观察"是线描画种的要求(其他画种也需要"线形象"),明暗素描有其自身的要求,水粉、油画、国画等都有其自身的要求。所以观察不是单一的,是结合不同画种要求去看,国画家吴山明曾说过他能看到对象的"枯湿浓淡"。因此当我们结合要求去

《高等艺术设计课程改革实验丛书》
感受与语言／基础造型2／形象语言中的组词组句
Experience and Language

图A

图B

图C

观察,也是进行一种"抽象"观察,是去看物象内容的部分,如看对象形的组合、色彩的组合等。

当我们把对象的内容搁在一边,单去看对象的形式内容的部分时,目的一,是为对象的内容服务,如夜晚的教学楼,它与白天教学楼的外表形象截然不同。夜晚的教学楼的明暗关系——墙暗、窗亮、外轮廓模糊、窗的轮廓是明确的,画面色调是暗的,这些明暗组织所产生的形象感觉是宁静的,用这种形象表现教学楼显得更有意思。目的二,是为画面意境服务,图A是一片树林中露出一扇窗,窗内躺着个睡觉的人,这是幅夏天午睡的景象,此画为了表现窗外蝉鸣的感觉,树叶的"点形"就不仅是表示树叶,而是通过树叶的"点"轻重、方向的聚散、树枝的"线"扭动、窗的"静态的方形"的衬托,把动(蝉鸣)与静(午睡)的意境表现出来。目的三,是为画者的情感服务,以兰花为例,其自身并无情感,而图B中的兰花,是一幅风雨中摇曳着的兰花,它充满了激情的感觉,此感觉是来自画家的情绪,画家通过被狂风吹动兰叶的"线"来寄托自己的情感,也就是画者在看到一组快速运动兰叶的"线"时,也看到了自己的情绪在激荡。

在抽象观察中,我们发现当你抛开对象内容去观察"部分"时,"部分"会产生新的含义,如静止的窗帘,单独去观察它的"木耳"边的"线形象"会产生动感,也就是说对象的内容与"部分"传达出来的意思会不一致,这就为丰富形象内容创造了契机。再如:一个人物外表漂亮,内心却险恶、肮脏,如何来表现看不见的内心呢?可以通过"与内心相联系的部分"来体现。图C就是用一种反常光线、灰暗调子来描绘这种外表与内心相违背的内容。

抽象观察的意义在于当我们去观察研究对象内容的同时,还要去认真观察"绘画化的形式内容",这是作为一个画家、设计家必须具备的素质,这素质必须通过抽象观察来培养。

115

《高等艺术设计课程改革实验丛书》
感受与语言／基础造型 2／形象语言中的组词组句
Experience and Language

训练作业

（1）把观察的对象的内容搁在一边，去看对象的形式内容是如何组织的。提示：线的组织、形的组织，明暗、空间、色彩、虚实、紧松、轻重、快慢等组织。

（2）观察内容与形式之间的关系。①服务性，统一性。②矛盾性，多意性。

（3）练习形式为内容服务。①用线的静、动、快、慢、长、短、粗、细来表现某个内容。②用某种明暗语言，来表现明暗内容，用某种空间语言，来表现空间内容。

（4）练习用静止的内容形象用某种形式语言产生动感。

（5）用抽象色彩来表现一种情感。

（6）用不同明度的外形来传达一种情感。

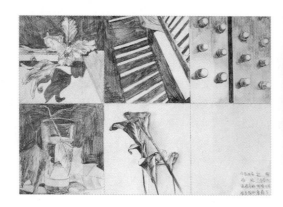

形状的大小对比，线的强弱对比

学生作业

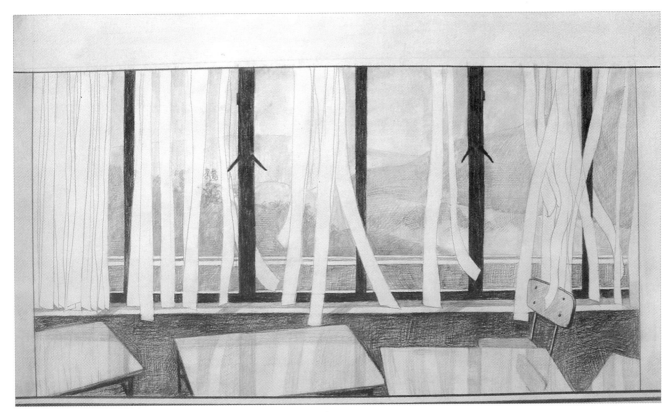

内容背后的动与静、黑白灰、形状等形式组织

《高等艺术设计课程改革实验丛书》
感受与语言／基础造型 2／形象语言中的组词组句
Experience and Language

方圆形体的形式变化组织

用剪纸的方法训练形式组织（正负形的组织，形态的大小、方圆、方向等组织）

有规律形象与无规律形象的对比与组织

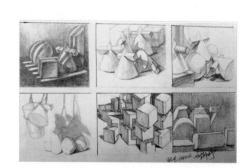

《高等艺术设计课程改革实验丛书》
感受与语言／基础造型2／形象语言中的组词组句
Experience and Language

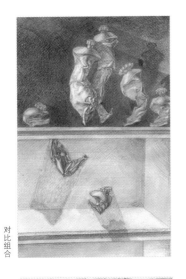

对比组合

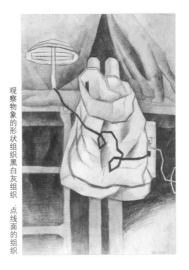

观察物象的形状组织黑白灰组织，点线面的组织

不同的对象不同的抽象内容

紧与松，黑白灰的组织

黑白灰及形状的变化

《高等艺术设计课程改革实验丛书》
感受与语言／基础造型 2／形象语言中的组词组句
Experience and Language

由"电线"的组织变化为线的节奏

《高等艺术设计课程改革实验丛书》
感受与语言／基础造型2／形象语言中的组词组句
Experience and Language

"正形"与"负形"之间的组织与黑白灰之间的关系

2 课题十：人物可动观察

观察人体各个可动部位变化规律，观察人体可动部位与人物动态、表情之间的关系，观察人体可动部位与外形变化的关系及服装之间的关系称为人物可动观察。

会动的耳朵不会"说话"

人物是我们平时观察的主体，人是最为复杂的对象，除了有可动多变的外表外，还有变幻难测的内心。人的任何动作幅度的大小、动作的有意或无意，在我们眼中都会有感受，这些不同的动作都是由人体的各个可动部位运动产生的。你们看在座同学的坐姿各不相同，有两手撑着下巴的，有双手抱着头的，有身体左右倾斜的，有往后仰着的，也有脸朝着我眼睛看别处的，有身体朝我头朝另一边的。我的感受是有人听课听得入味，有人边听边思考，有人看上去听实际在开小差。人的头部可动部位是产生表情和产生微妙感觉最为重要的地方。人的鼻子会动，有些人的耳朵也会动。**有位同学举手说他的耳朵会动并做了表演**，在大家惊奇中老师提问："同学们动耳朵是什么意思？"学生答："不知道。"

动物中的兔子的耳朵长又大还会动，它的动是搜集四面八方的声音和信息，而人的耳朵、鼻子的动在传达上不是很明显，它们动的幅度极小，与其他器官也不起什么配合作用，人的头发虽然自身不会动（动时要借助外力才能起变化），但它会表现出不同的感觉。

人体的可动部位表现出来的各种内容与可动动作有一定的表现规则。如笑脸，嘴巴向上弯，眼睛就会向下弯。这些规律是我们观察的方向，这

种训练有利于默写与创造新的形象。

人物可动观察的方向

在视觉艺术中,舞蹈主要是运用人体运动变化来组织形象语言,舞蹈艺术家把人体的每个可动部位通过组织变化来传达生活中的各种情感。视觉艺术中的另一门类——绘画艺术也同样是运用人的动态形象化为视觉语言来传达人的情感,人的各种动态是由人的可动部位在运动中产生的,为此在观察中把生活中不同的动态形象如何由可动部位来体现作为研究课题是有一定意义的。

人体的可动部位有:头部、眼、嘴、眉毛、四肢、手、脚、胸部、臀部。在运动中人体的各部位有其方向内容,有其自身的形状内容,因而人在运动中会产生各部位的方向组织及人的形状和外形变化,这些变化又与看者的视角有关。用不同角度观察对象时,对象的外形、对象的形状及方向组织也会发生变化,种种变化中的动态形象形成丰富多彩的语言,传达了人各种各样的情感和意图。一种动态语言有时是由人体的所有可动部位来完成,有时是由少数或个别来完成。但一般来说可动部位相互间是相互联系的,只是个别部位在产生某种动态时作用大一些而言,为此可依据动态内容分头部、手部及全身三部分来观察和研究它们的变化。头部的可动部位是人的表情系统,是传达人的内心世界的关键,人的头部可动部位有一双眼睛、一对眉毛、一张嘴(包括牙齿、舌头)。眼睛称为心灵的窗户,眼球可以上下左右活动,眼睑可睁大眯小直至闭上,双眼的眼球是同步运动,而眼睑可以单项运动。眉毛有眉头、眉梢两部

人物可动与方向内容之间的联系

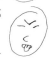

分，一对眉毛运动时可以向中间靠拢，而眉头眉梢却只可上下移动。嘴是表现情感的主要器官，嘴角上下移动时，嘴唇的形状会向上或向下弯曲。头部本身可以上下左右移动。人的种种表情就是靠这些部位相互配合、相互作用的，尤其是各部位的方向变化使人的表情、神态、内在的情感都展现出来。人的双手是由手指组成，从食指到小指，每指有三个关节，拇指有两个关节，它们使手指在一定范围内弯曲变化，形成各种手的姿态。手在人脑的指挥下执行着工作、生活、娱乐等各种任务，不同的任务有不同的手姿；手是人的第二表情系统，它既能流露自身内在情感又能与他人交流情感。手又是感觉器官，不同的触觉会有不同手的反映样式，手在生活、工作中形成的特定手势代表人的各种意图和含义，手又连接手腕、手臂，为此手在运动中形成的变化是无穷尽的。

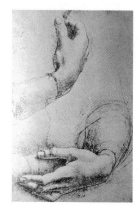

人的全身可动部位除了上述的头部、手部外，还有四肢、脚、胸部、臀部。头部、胸部、臀部在美术术语中称谓"三大块"，它们在颈、腰的作用下在一定的范围内左右上下变动。四肢、脚在各关节的作用下可弯曲、可转动，变化运动的范围更大，从而形成各种动态。

任何动态都是人的内在反映，不同的动态形成不同的动态形象，每一种动态形象都表示某一种意思，在我们观察动态的过程中必须注意从一定的角度去捕捉能传达到位，正确的动态形象。生活中的动态形象转化成画面中的动态形象还有一个艺术处理过程，动态形象是一个运动中的形象，而画面中的形象则是有动感的不动形象，两者是有区别的。如何把动的感觉传达出来：一是抓动势，动势由外形、重心、空间、方向等因素造成。二是抓各部位方向组织，一般说各部位方向各异容易产生动感，与动态方向不一致的局部运动，使局部的动态会显得很强烈。三是抓住动态和人物脸部的神态与全身的姿态相结合，这样容易让人产生"动"的联想。在人的运动过程中，服装也在产生各种变化，如图A到图

图A

图B

B 运动中人物的披肩、腰带的扬起、垂落或略微飘动,变化中的服饰包括与人相组合的道具,它们都为动态形象,起着强调和烘托作用。

人物动态有全身运动中各部位运动变化,也有处于静止时人体局部运动变化形成的各种动态,包括脸部运动所产生的神态及表情。

人的可动部分在运动中除了形成动态变化外,同时形成各种形状与外形。它们在展示动态的内容外,还展示了形式内容。一个蹲着抱膝的动作与站立双手展开两种动态人物,人物造型不同,前一种是团、紧,后一种是放松、舒展,还造成骨架线形象的不同。京剧中的兰花手指造型与特殊的身段动作的目的就在于强调造型的形式美。

艺术的处理过程还包含如何去看,直至选择怎样的一个形。一个动态的形状从不同的角度去看会产生不同的视觉形象,用运动观察的方法去寻找与对象相吻合的感受及符合自己审美情趣的人物动态形象。

训练作业

(1) 仔细观察人体的各个可动部分在特定的某种情感内容中的运动变化。如:高兴、愤怒、悲伤等。

(2) 观察某些情感内容是由哪些部分可动部位通过运动组织出来的。

(3) 观察某一内容人的可动部位运动方向对语言形成的作用。

(4) 观察人物另一部分——服装与头发及其他的联动关系。

(5) 尝试任意组织人的可动部分,观其变化。

(6) 按某些情感内容组织可动部位,把内容表现出来。题目:①受惊;②思索;③捉蟋蟀。

(7) 观察人体动作形成的各种形状与外形,练习用人体的动作外形来构成画面,注意外形的节奏变化。

(8) 练习内容与动作形式相统一的画面。题目:①喜庆;②过年。

学生作业

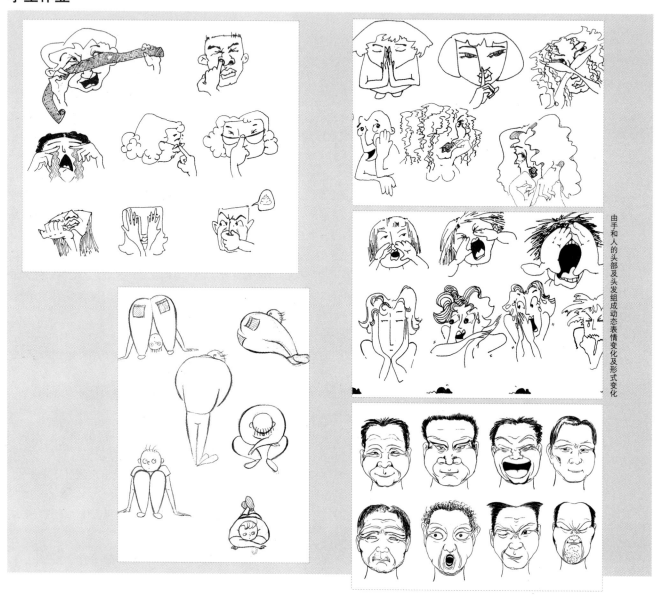

由手和人的头部及头发组成动态表情变化及形式变化

《高等艺术设计课程改革实验丛书》
感受与语言／基础造型2／形象语言中的组词组句
Experience and Language

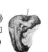

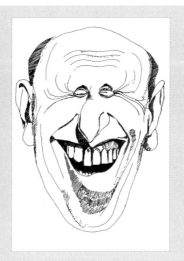
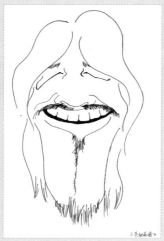

用五官的变化组织表情

《高等艺术设计课程改革实验丛书》
感受与语言／基础造型 2／形象语言中的组词组句
Experience and Language

人物的坐、站、跑各种姿态变化

《高等艺术设计课程改革实验丛书》
感受与语言／基础造型 2／形象语言中的组词组句
Experience and Language

3　课题十一：拟人化观察

用投射的方法把眼前物象当"人"看，或与人体部位相对应地看，或从形状、功能近似人体某一器官来看，或从与人发生关系的程度来看，这些称为拟人化观察。

小狗变"囡囡"

在我家的周围经常能看到那些遛狗的人与小狗有亲昵的动作，不光抚摸它抱它时还不停地唤"囡囡"甚至亲吻它，有时主人还会给狗囡囡穿衣服、鞋子，在他（她）们眼里狗囡囡似人，感情很不一般。生活中有人把小狗小猫当人看待。其他有些东西，一旦与其有了某种情感色彩的关系人们也会把它们"当人"看。记得前几年我父母搬家，有些破旧的家具舍不得丢弃，我知道那些东西是爷爷奶奶留下的，还有的是太爷爷太奶奶留下的，它们记录着过去的生活同时也渗透着人的情感。

拟人化观察的方向

世界上那些与人为伴的静物因与人长时间的相处而吸收了"人气"变得"人化"了，那些东西就有了"头"和"脚"的称呼。如凳子，有"凳脚"、"凳背"，热水瓶有"盖头"。当然这里的"头""脚"的实际意义是指物体的"上、下"方位。那么为什么不叫"凳下"，"凳后"，"盖上"呢？这就是人类在观察物体时的"拟人化"的反映，虽然对象不

具备有近似人的形象，但人类乐意把对象的部位与人体相对应部位联系起来，并用人体名称来命名，如杯子的"杯口"，茶壶的"壶嘴"等。似乎这样人和那些静物变得更亲切。在我们进行拟人化的过程中，因人的意念（把对象当人看——人的某种动态或情感）对象在眼中是"变了形"的，会朝人的意念方向发展变化，会越看越有感觉"像人"、"像人的某个动作或局部"，但在记录表现的过程中，笔下的"对象"必须夸张，强调"迎合"，这样才能捕获和创造"拟人化"的形象。

拟人化观察就是把对象看成"人"，在看的过程中有几种方法。一是与人体部位相对应地看，就是"上"指头，"下"指脚。二是有"方向"地看，人是立体的，有上下、左右、前后之分，脸朝前，背朝后，头顶向上，脚心向下。物体同样有朝向之分。三是与人体部位的作用相对应地看。于是物体就有了"人化"的内容，它们与人相处就有了"情"，有了"戏"。图A是一张大椅子，周围是一排面朝椅子的小凳子，画面使我们看到了凳子似乎在听椅子讲故事，这种感觉是由物体的方向所造成的。一组物体的方向集中于一点就会产生聚而紧，用拟人的眼光去看就有亲和力之感，如果一组物体各自的方向不一致，就会产生松散、分裂之感。四是从形状来看，一般是指与人体某一部位相似或功能相似的物体形象。如自来水龙头近似男性生殖器，同样有放水的功能，生活中人们早就在语言中用"水龙头"来代替生殖器来幽默、文雅地传达有关信息。笔者曾看到过一张有关医药广告中用水龙头来代替生殖器传达药物治疗的对象。如果这则广告中的图形换成真实生殖器的画面就不雅观了，它不符合人类文明要求。五是从静物与人发生关系的角度来看，如：床是被人睡的，椅子是被人坐的，自行车是被人骑的，这类东西除了有"头"有"脚"外，

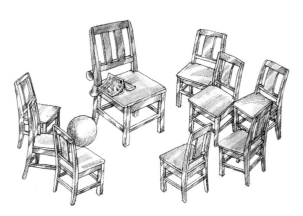

图A

与人有着密切的关系，它们身上处处留有人的痕迹，自然会产生"拟人化"的感觉。**一辆破自行车**，似乎告诉人们它老了，受伤了，需要"动手术"了。一张爷爷的爷爷传下来的座椅，祖祖辈辈坐过来，它似乎告诉你它就是太爷爷的化身，你坐在其上，别有一番滋味。六是把动物"人化"。人原本是动物进化而成，动物中那些灵长类的许多习性、形体构造与人相似，哺乳动物虽与人类差异很大，但也有五官四肢，这些高级动物同样有情感的反映与表现。因此把**动物看成"人"**相对就容易了，而许多人的行为特征、性格特点、心理状态与**许多动物"相类似"**，如"人民的老黄牛"、"皮猴"、"胆小如鼠"等，也能在造型过程中作参考。同样把人看成某种植物，或把植物看成人，也属于拟人化和把人拟为其他"东西"的一种观察内容。

曾经养过蝈蝈的笼子

训练作业

(1) 寻找生活中"人味"十足的物象，并把它记录下来。

(2) 寻找与人的某局部相似或功能相似的物象，并记录下来。

(3) 寻找与人或与自己相关的"东西"（注意人留下的痕迹），然后投入自己的情感，并作记录。

(4) 拟人化语言练习：把生活中一些用具作"演员"，导演出能传达情感的画面来。

题目：①罢工；②狂欢节。

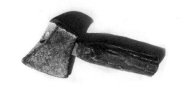

笔者外祖父曾用过的斧头

《高等艺术设计课程改革实验丛书》
感受与语言／基础造型 2／形象语言中的组词组句
Experience and Language

学生作业

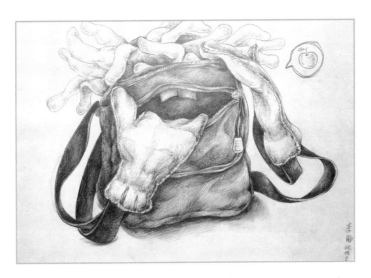

《高等艺术设计课程改革实验丛书》
感受与语言／基础造型 2／形象语言中的组词组句
Experience and Language

134

《高等艺术设计课程改革实验丛书》
感受与语言／基础造型 2／形象语言中的组词组句
Experience and Language

《高等艺术设计课程改革实验丛书》
感受与语言／基础造型 2／形象语言中的组词组句
Experience and Language

组织生活中的物象化为"人的形象"

《高等艺术设计课程改革实验丛书》
感受与语言 / 基础造型 2 / 形象语言中的组词组句
Experience and Language

投放"人的色彩"让物象有人的活力、人的动态变化

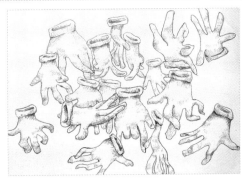

《高等艺术设计课程改革实验丛书》
感受与语言／基础造型 2／形象语言中的组词组句
Experience and Language

让袜子人性化

投射动物的形与意来"改变"手套与它的内容

《高等艺术设计课程改革实验丛书》
感受与语言／基础造型 2／形象语言中的组词组句
Experience and Language

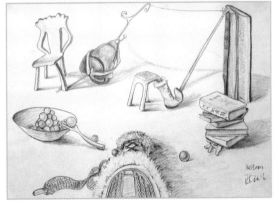

《高等艺术设计课程改革实验丛书》
感受与语言／基础造型2／形象语言中的组词组句
Experience and Language

4　课题十二："大形象"观察与事物的组合观察

仔细观察一个内容形象的每一个局部形象，全面观察一个内容形象的各个方面，联系观察一个内容形象相关的内容，称为"大形象"观察。

观察生活中某个内容范围的常态组合变化与非常态变化组合，观察某个内容范围内典型形象的组合称为事物的组合观察。

深山藏古寺

"深山藏古寺"的典故出自画院史中的一段佳话，讲述了宋代画院考画家的故事，"深山藏古寺"是当时的一个考题，大多数画家围绕这个考题画出用树林或山峰遮挡古寺只露出一角，来点明藏古寺的画面，惟一一位画家构思独特，别出心裁地画了一个和尚在山间挑水，以此来反映深山里藏着古寺，请问：这位画家的画好在哪里？（回答）与众不同。对，还有什么？（回答）观察得好，思考得好，表现得也好！

就是要多问"还有什么"，去不断思考，去不断探索，往深处或横向去挖掘、去获取新的东西。我认为和尚也是古寺的一部分，他与寺庙一角的不同之处在于他是寺庙的一个能"活动的局部"，由此应该悟出这样一个道理：某一个内容的对象是由许多局部内容组成，有些局部在整个对象的某个角落或在对象的里面，有些局部可以移动或自身能动，它们的方位会变化，因而在观察的过程中要全面地看，细心地看。另外要克服一个物体一个物体孤立地看，养成互相联系地看的习惯，要把整个内容的形象（由许多个体形象组合而成的形象）一起看、全面地看，这就是所谓的"大形象"观察。大——就是指它的要求决定它的量大，再加上观察内容的外延。如："篮球赛"中有参加比赛的运动员，还有裁判、观众等组成。再

如：我们看一棵无叶的树，不仅看到了树的状态还看到了冬天，也就是看到了一个对象的各种意思。它们有着"双关"、"多关"的形象语言。

"大形象"观察的方向

在我们观察某一个"内容形象"时一定要围绕其仔细观察，如："上课"——老师、学生、课桌椅、粉笔、粉笔擦、书包、文具用品，像我们这个教室还兼画室。"上素描课"还会有画架、石膏像、画板等。上课前下课后的不同，上课的样式也有区别，我是**边画边教**，其他课，其他教师上课肯定不一样。记得我做学生时曾画石膏像"维纳斯"，由于这尊像高大，搬运时可以把它拆卸成三个部分，当时是五位同学把它搬进教室的，我抱头，另四位分别搬身段和下肢，这种上课前的准备工作非常有意思，其形象生动有趣非同一般，此情景深深地印在了我的脑中，还特意画了一幅漫画。所谓"全面看"就是全方位地看。还以教室上课为例，你可以从教室门口往里看上课，**也可以转到窗外向里看上课**。看——可从不同的角度、方位、左看、右看、上看、下看、里看、外看、近看、远看。建议大家从不同的角度去看不同感受的上课。所谓"联系地看"就是把相关内容不管"远与近"联系起来看。再以上课为

例、铃声、迟到的学生、教务处的监督老师、课间休息等等。这样把相关的内容都看在自己的眼中并存在大脑里,目的是去发现有新意的形象,为别出心裁地去表现某个内容打下基础。

训练作业

题目:《校园足球赛》、《我们的宿舍》、《我的同学》。

要求:(1)选其中一题,画面8开纸。

(2)画前要进行观察记录,收集形象素材。

(3)构思要反复推敲,并把构思形象化,其中构思的草图是作业的一部分。

事物的组合观察方向

世界万物都不是孤立存在的,某些物与物因某种特殊关系相互在一定的空间范围内发生着各种各样的关系,各种各样的关系之间在运动中形成了自己的变化规律,但由于种种原因会打破常规反其规律。这些规律与反规律变化,产生了丰富而又新鲜的内容,是我们创作新的艺术形象取之不尽的源泉。种种变化内容就发生在我们的身边,只要有心就会发现。"事物的组合观察"就是观察彼事物与此事物在某种关系里的组合规律及反规律的现象,然后去捕捉那些有意味的视觉形象直至化为艺术形象。

事物本身不是单一的,是由各局部组成的,局部的多与少造成事物简单与复杂,**每个局部都有其功能及其外形**,它们也会发生各种变化,但单一的事物的内容仅是个体的。一个物体与另一个物体或两个以上物体发生关系,相互组合,这种群体变化是丰富多彩的。一般来说,事物的组合都以某一个内容来限定范围及组合的量,不同的内容会造成范围的大小和量

《高等艺术设计课程改革实验丛书》
感受与语言／基础造型2／形象语言中的组词组句
Experience and Language

由各种形象内容组成的画面

的多少。如：学校、教室、家。这样我们在观察事物的组合时可以依据内容来观察内容范围之中的组合变化，变化包含两个部分：一是常态变化（规律），二是非常态的变化（反规律）。非常态的内容是在特殊的外因因素促使下产生的，不是随时发生的，有些是微妙的，需要时间条件及耐心与细心观察。发现非常态现象不是"千年等一回"，生活中常有非常态的内容出现，如餐桌，一般用来吃饭、喝茶，按照吃饭、喝茶的内容，事物的组合变化一般不会超出范围，本人生活中也是如此，但有一回我却与女儿用来打乒乓。这种我、女儿、乒乓球、乒乓拍、餐桌的组合，就是非常态的。这与我和女儿在乒乓桌上打乒乓相比，感觉是不一样的。如果化为形象语言，传达的内容也就不一样。

有时我们也会先看到某些物的组合后感觉到其内容或新奇的内容，这种状况一般是在无意中进行的，是与眼睛的着眼点与对象吸引力有关。当我们感到有意思的内容时，还需依内容来扩大或缩小它们的范围。如画恋爱的内容，是亲昵的动作还是花前月下，范围就有大小。事物在组合过程中，有各种因素造成内容的不同。如物的朝向、功能，动物的各种示意动作等等。

人作为一个物体来讲，是最复杂最丰富的，他与某物或与另一人组合时会产生各种不同的内容，如人不同的局部有其功能、含义，动作也有其功能、含义，也就是说人的局部与什么发生关系，人的动作与什么发生关系，内容也会相应地发生变化。另外，两个局部以上发生关系，变化就更复杂，如：两人握手。这一原本由手完成的友好动作，以非常态出现：朝天看的双眼（傲慢）与咬牙切齿（不情愿），各种变得复杂的内容，给人的感受也不一样。

生活中许多内容我们是"视而不见"的，有些是微妙或是微小的，不会吸引你的眼睛，需要耐心、细心、主动地去观察这些组合内容，这样这些"东西"才会拉开幕布来展示其"故事"。如周围的同学，可从他的衣着角度来判断他的爱好、品质及其他，是农村来的、经济条件差的、内向的还是活泼的等等。再如生活中我们往往会生病，其内容是由什么加什么

组成的呢？观察这些组合，这些内容的"东西"时，不能仅停留在简单的"说明"上，必须在时间的条件下观察生病过程的变化，去寻找最能表达生病时痛苦的动作、环境及道具的组合。因为绘画是瞬间艺术，只有抓住典型的"组合"内容才会变得生动，有说服力。

对于绘画人来讲，在我们看内容的组合时，还需看到内容背后的形式内容，也就是从绘画自身艺术语言的规律角度出发，绘画的形式语言除了美的独立性外，它是为内容服务的，要看到与内容一致的形、色、点线面、明暗调子的构成等等。当我们把握了画面的生动感人是由内容和形式内容的组织——艺术的组织产生时，我们就不能仅停留在观察生活，从生活中获取形象，还应进一步想像生活，按自己的想像力来组织高于生活的内容。这想像虽然与观察是两码事，但它们之间是有联系的，特别是"组合内容"，道理是一致的，它对于后期的创作将起一定的作用。

训练作业

(1) 观察单个事物局部不同变化的组合。如：水仙花，小猫，同学。
(2) 观察以某个内容为范围的事物组合。如：上课，下课，打篮球。
(3) 观察同一内容事物的常态变化规律。
(4) 观察一些事物组合中反常态的内容。
(5) 观察事物的矛盾组合。
(6) 观察事物某种内容的组合过程，从中捕捉典型的片段。题目：①生病；②找东西。
(7) 观察事物组合中的形式趣味。如：雨中的伞和人的组合。
(8) 参照童话书中的内容，凭自己的生活积累与想像力来组合一幅有童话色彩的画面。

由挂水、病床、女孩、毛巾组成的生病内容

由人物表情、动态服装、球鞋组成的生病内容

学生作业

《高等艺术设计课程改革实验丛书》
感受与语言／基础造型2／形象语言中的组词组句
Experience and Language

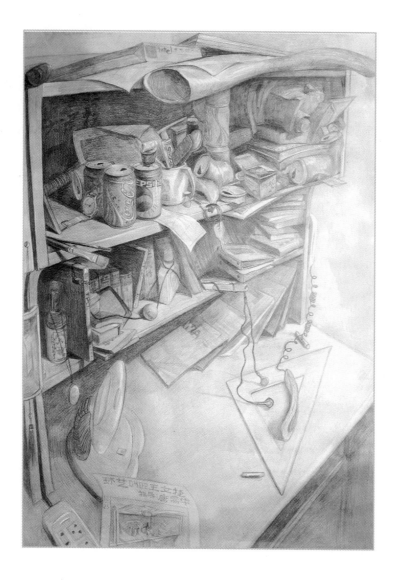

《高等艺术设计课程改革实验丛书》
感受与语言／基础造型 2／形象语言中的组词组句
Experience and Language

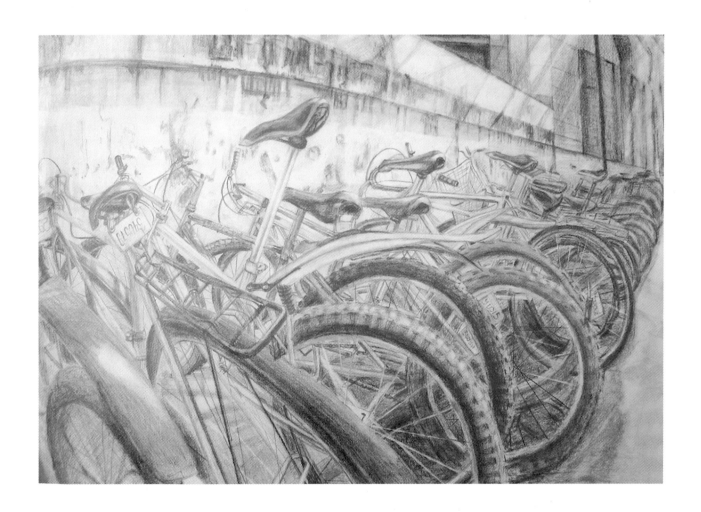

《高等艺术设计课程改革实验丛书》
感受与语言／基础造型 2／形象语言中的组词组句
Experience and Language

《高等艺术设计课程改革实验丛书》
感受与语言／基础造型2／形象语言中的组词组句
Experience and Language

记忆中一些特殊的生动形象

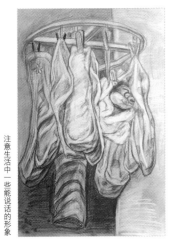

注意生活中一些能说话的形象

《高等艺术设计课程改革实验丛书》
感受与语言／基础造型2／形象语言中的组词组句
Experience and Language

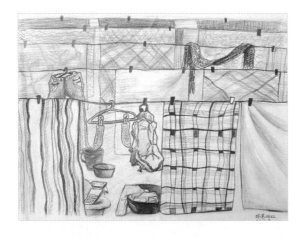

生活中不同角落的各种内容组合

《高等艺术设计课程改革实验丛书》
感受与语言／基础造型 2／形象语言中的组词组句
Experience and Language

生活各种内容的局部形象

我的宿舍

151

《高等艺术设计课程改革实验丛书》
感受与语言／基础造型2／形象语言中的组词组句
Experience and Language

反映学生课余生活形象的组合

内容背后的形式组合

《高等艺术设计课程改革实验丛书》
感受与语言／基础造型 2／形象语言中的组词组句
Experience and Language

想像练习中的内容组合

《高等艺术设计课程改革实验丛书》
感受与语言／基础造型 2／形象语言中的组词组句
Experience and Language

《高等艺术设计课程改革实验丛书》
感受与语言／基础造型2／形象语言中的组词组句
Experience and Language

有关学习内容的构思草图

155

《高等艺术设计课程改革实验丛书》
感受与语言／基础造型 2／形象语言中的组词组句
Experience and Language

反映学生学习内容各种形象的组合

《高等艺术设计课程改革实验丛书》
感受与语言／基础造型 2／形象语言中的组词组句
Experience and Language

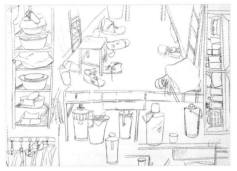

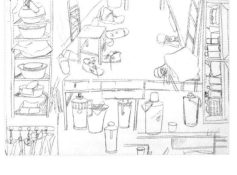

速写本上记录的有趣味的有意思的形象

生活中某个内容规律的变化容易吸引人的注意

感　　谢

　　首先感谢江南大学设计学院04级视传0402班占苏苏、商玉红、徐斌、王东、孙鹏等，环艺0402班武彦如、陈姝、王青华、付兴、崔文昊等，广告0401班朱玲、吕双、张波、张新阳、单鹏等所有参加《感受与语言》训练的学生。

　　同时感谢江南大学设计学院的领导、同仁对《感受与语言》的关爱和各位朋友对本人各方面的帮助。

　　最后真诚感谢我的妻子和女儿对本人工作的支持。

唐鼎华

1982年毕业于浙江美术学院(现名中国美术学院)国画系，现任江南大学设计学院副教授，从事基础素描教学数十年，长于国画、插图、连环画、漫画等，作品多次参加国内外美术大展，并获得多个奖项；出版、发表多篇专业论文；2003年出版专著《观察与思考》。

图书在版编目(CIP)数据

感受与语言　基础造型 2/唐鼎华著.—北京：中国建筑工业出版社，2005
（高等艺术设计课程改革实验丛书）
ISBN 7-112-07664-1

Ⅰ．感… Ⅱ．唐… Ⅲ．造型设计—观察法—高等学校—教学参考资料　Ⅳ．J06

中国版本图书馆 CIP 数据核字(2005)第 073148 号

责任编辑：陈小力　李东禧
责任设计：孙　梅
责任校对：李志立　刘　梅

高等艺术设计课程改革实验丛书
感受与语言
基础造型 2
Experience and Language
唐鼎华　著
*
中国建筑工业出版社出版、发行(北京西郊百万庄)
新华书店经销
北京中科印刷有限公司印刷
*
开本:889×1194 毫米　1/20　印张：8　字数：200 千字
2005 年 8 月第一版　　2005 年 8 月第一次印刷
印数:1—3000 册　　定价:**29.00** 元
ISBN 7-112-07664-1
　　　(13618)
版权所有　翻印必究
如有印装质量问题，可寄本社退换
(邮政编码　100037)
本社网址：http://www.china-abp.com.cn
网上书店：http://www.china-building.com.cn